U0001192

家庭美術館·美術家傳記叢書

前瞻·文墨／黃光男

國立台灣美術館 策劃　　藝術家出版社 執行

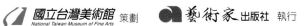

照耀歷史的美術家風采

「家庭美術館──美術家傳記叢書」於民國八十一年起陸續策劃編印出版，網羅二十世紀以來活躍於藝術界的前輩美術家，涵蓋面遍及視覺藝術諸領域，累積當代人對前輩美術家成就的認知與肯定，闡述彼等在我國美術史上承先啟後的貢獻，是重要的藝術經典，同時，更是大眾了解臺灣美術、認識臺灣美術家的捷徑，也是學子及社會人士閱讀美術家創作精華的最佳叢書。

美術家的創作結晶，對國家社會以及人生都有很重要的價值。優美的藝術作品能美化國家社會的環境，淨化人類的心靈，更是一國文化的發展指標，而出版「美術家傳記」則是厚實文化基底的重要工作，也讓中華民國美術發展的結晶，成為豐饒的文化資產。

Artistic Glory Illuminates History

In order to organize the historical archives of Taiwan art, *My Home, My Art Museum: Biographies of Taiwanese Artists*, a consecutive series that recounts the stories of various senior artists in visual arts in the 20th century, has been compiled and published since 1992. Accumulating recognition and acknowledgement for their achievement and analyzing their contributions to the development of art in our country, it is also a classical series of Taiwan art, a shortcut to understand the spirit and Taiwanese artists, and a good way for both students and non-specialists to look into the world of creative art.

Art creation has important value for the country and society from which it crystallizes, and for the individuals who create or appreciate it. More than embellishing our environment and cleansing our minds, a fine work of art serves as an index of the cultural status of a country. Substantiating the groundwork of our cultural progress, the publication of these artist biographies consolidates the fine arts development in the Republic of China, turning it into a fecund cultural heritage.

目次 CONTENTS

家庭美術館・美術家傳記叢書
前瞻・文墨 ／ 黃光男

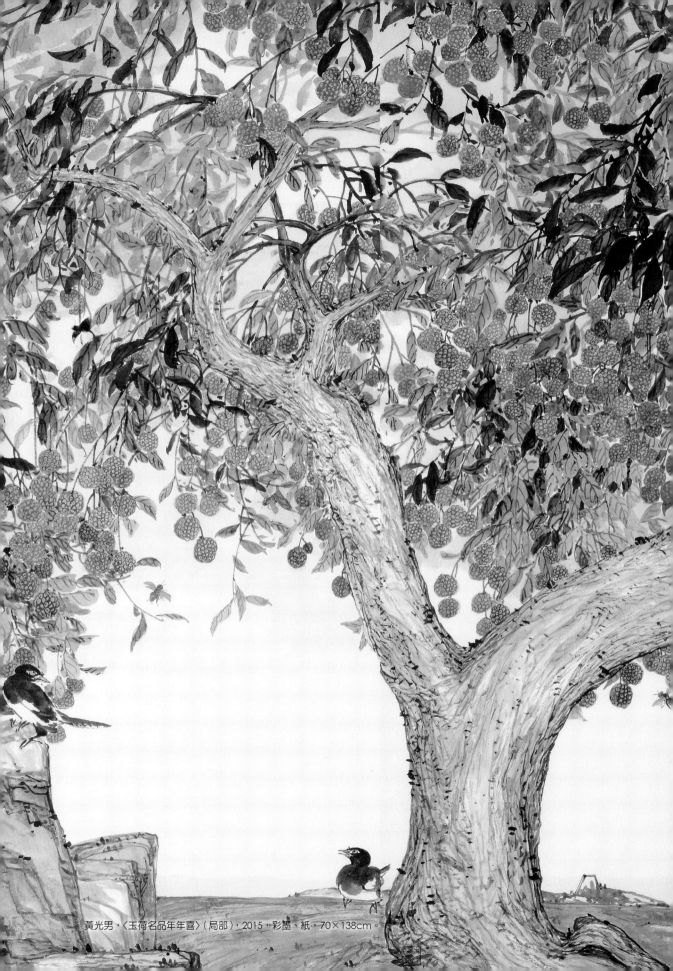

黃光男，〈玉荷名品年年喜〉（局部），2015，彩墨、紙，70×138cm。

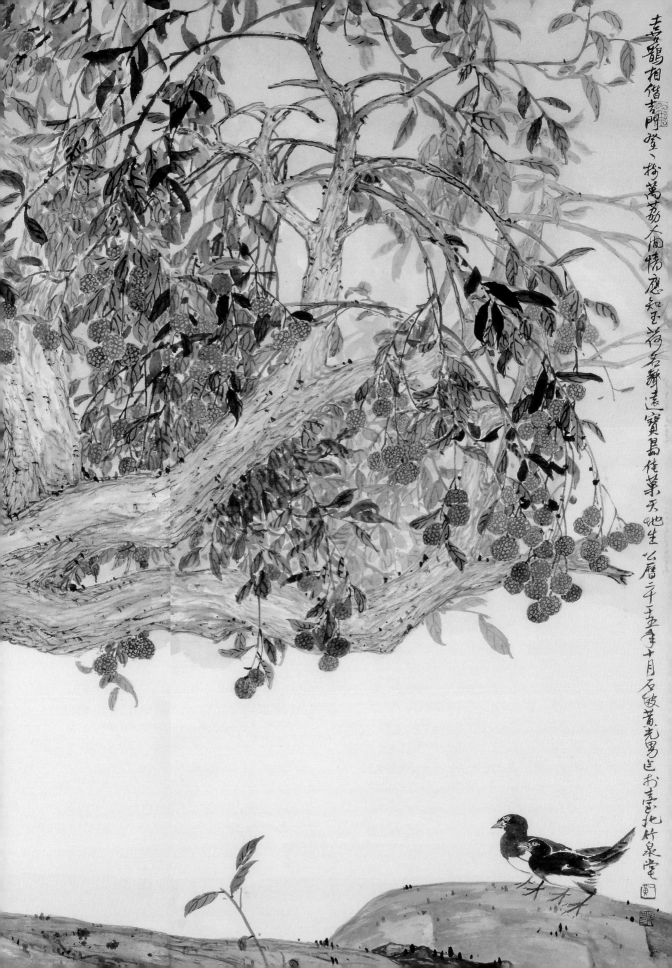

喜鵲相偕吉門登、樹萬荔大衆情應知玉荷名聲遠寶島佳菓天地生

公曆二千五歲辛巳年十月石陂黃光男迌於臺北竹泉堂

1.

藝術啟航・見證世代交棒

1944年2月出生於高雄大埤湖山坡的黃光男，小時候和窮苦二字為伴。初中三年級時受蔣青融啟蒙，奠定書畫基礎。為了說服黃家父母讓他學畫，蔣老師還贈送糧票、紙筆墨硯、幫忙找工讀的機會。蔣青融為徒弟取了「石坡」的名號，並讓他在「海天藝苑」觀摩，後加入蔣氏門生社團「墨林藝苑」。

師生情是一輩子的銘刻，蔣老師不但是黃光男在繪畫上的師傅，也是求學生涯的如師如父。

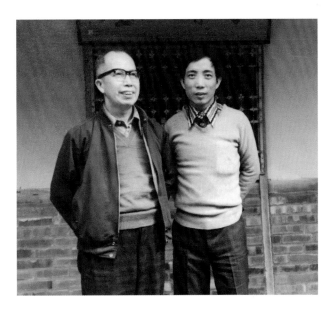

[本頁圖]
1972年，黃光男（右）與初中美術老師蔣青融在梅山晚晴山庄合影。

[左頁圖]
黃光男，〈巉巖石欲墜・曲折路將迷〉（局部），1968，水墨、紙，181×88cm。

9

大時代下第三代畫家

　　1944年2月出生的黃光男，雖然還在襁褓之中，懵懂之際也算是見證了大時代下的轉折——隔年的8月15日，當大日本帝國向同盟國（以中、美、英、蘇為首）宣布無條件投降，臺灣轉到國民政府手上，半世紀的殖民主義於焉結束，此後命運大不同。

　　這個世代的臺灣美術發展，和日本時代下臺灣美術起步相比，狀態是截然不同，更多元複數、更刺激。

　　回顧日本時期的臺灣美術，可謂風起雲湧，蔚然成勢，是臺灣現代美術運動的第一波。夾雜著殖民與現代化的雙重計畫，學者稱之為「殖民現代性」（Colonial Modernity），對殖民地和人民而言，是「既恨又愛」的矛盾情結，頗像黃春明的短篇小說〈蘋果的滋味〉（1972），澀澀、酸酸、甜甜。可以肯定的是，這一段時間的藝術成就斐然，有目共睹，且開風氣之先，甚具時代性意義。例如：由臺日畫家及藝文人士所發起、總督府促成的十屆臺展（臺灣美術展覽會，1927-1936）加上六屆府展（臺灣總督府美術展覽會，1938-1943）形成了官展系統，是臺灣美術系統的基本骨架。這不但和法、英、日等國家的「沙龍展」（Salon）同步，也是戰後全省美展（臺灣省全省美術展覽會，1946-2006）及全國美展（中華民國全國美術展覽會，1929-2007）的模本，甚至臺陽美術協會展覽會（1934-）也可以說是民間沙龍展的形式。新媒材方面有東洋畫、西洋藝術（油畫、水彩、雕塑）等的引入。藝術教育系統方面，臺北師範學校開始新式美術教學，如科學觀察、戶外寫生等。藝術家方面如「第一代畫家」、「臺展三少年」、日

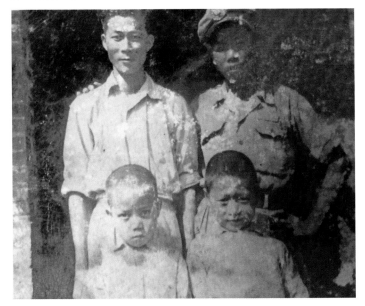

1952年，黃光男與叔父黃萬來（後排左）、叔父友人及表哥楊光政（前排右）合影，前排左是年約八歲的黃光男。

1929年赤島社舉行第1回展覽，會員合影於現場。

教師及臺日籍畫家交流等，構成新興的文化階級。風格特色逐漸形成，有「地方色彩」、「印象派」、「風景畫」、「美術運動」概念的產生。繪畫團體更如雨後春筍般地此起彼冒：臺灣水彩畫會、七星畫壇、赤島社、春萌畫會、栴檀社、ムーヴ（MOUVE）洋畫集團（1941年改名「臺灣造型美術協會」）等。藝術觀點、論述也紛紛在報章發表，形塑新的公共領域，共同關心藝術、鼓動藝術。而社會也相當關注藝術活動，給予一定程度的肯認。贊助者也相繼出現，公開或默默支持藝術活動……，以上在在說明臺灣美術社群已逐漸穩步發展、蓄勢待發。

[左下圖]
1938年，第1回府展審查員合影。前排左起：山口蓬春、中澤宏光、野田九浦、大久保作次郎；後排左起：鹽月桃甫、役所人員、木下靜涯。

[右下圖]
1927年，《臺灣日日新報》報導第1回臺展最終審查現場。

即便政權轉移了，創作的仍然會創作、教學依然會進行、活動還是會舉辦、制度在調整後依舊運行；藝術總是會傳承下來的，因為那是人的表達、時代的印記。讓我們稍事鋪陳一下擺在黃光男出生後二十五年的情景，可謂風起雲湧、浪濤拍岸：

- 國民政府移都臺北，文化氛圍丕變：日本文化漸退，中國文化認同取代。黑白木刻版畫興起，直到1947年的二二八事件才煙消雲散，由現代版畫接棒。大陸藝術家隨著來臺，在臺灣展開藝術事業「第二春」，當然也在藝術教育上產生全面性的影響。

- 1950年代，美國文化因美援關係刺激臺灣現代美術，抽象繪畫、裝置藝術首波出現。

- 約莫於1946年發生的正統國畫論辯，傳統與現代（特別是抽象水墨）、民主與共產的意識鬥爭激烈。也因此，日本畫（膠彩畫）家於此階段乃轉而低調。此論爭直到1983年林之助提議將國畫第二部定名為膠彩畫之後畫下休止符。

- 藝術專門學校或科系紛紛成立，臺灣始有專門培養藝術創作的學園：臺中師範美術師範科於1946年，成為最早的美術專門科系，但僅一屆即停招。師大（按：今國立臺灣師範大學，時為省立師範學院）勞作圖畫專修科於1947年成立，隔年升格為藝術系；現為臺北

周瑛，〈春滿人間〉，1949，木刻版畫，28.7×39.8cm，國立臺灣美術館典藏。

教育大學的臺灣省立臺北師範學校藝術師範科也於同年成立。接著臺南師範學校藝術科於1950年招收第1屆學生。國立臺灣藝術專科學校（即藝專或現在的國立臺灣藝術大學）成立於1955年，1962年始成立美術科，分設國畫、西畫、雕塑三組。文化大學於1962年成立藝術研究所，隔年成立臺灣最早的美術系大學部。

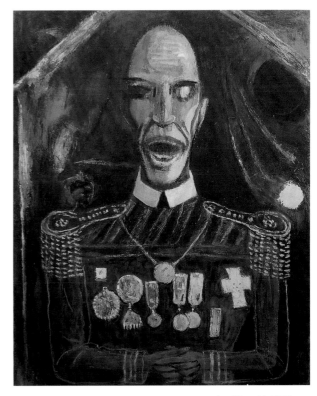

李石樵，〈大將軍〉，1964，油彩、木板，65×53cm。

- 1947年二二八事件及接下來的白色恐怖，思想箝制、言論控制也波及藝術圈，如黃榮燦、劉振源、陳澄波等；創作議題也屢見不鮮，如廖德政的油畫〈清秋〉、李石樵的〈大將軍〉等；此後作品屢屢受到政治干擾，如林玉山的〈獻馬圖〉、秦松的「倒蔣事件」、李再鈐的「紅色雕塑事件」。

- 1955年國立歷史博物館成立，成為臺灣在國際上交流與接軌的平臺，如巴西聖保羅雙年展、中國現代藝術巡迴展。十年後，臺北的故宮博物院成立；1983年，臺北市立美術館成立；國立臺灣美術館於1988年成立（原臺灣省立美術館），此時臺灣博物館版圖逐漸完整，而黃光男爾後乃成為「傳統與現代兼備」的兩館館長（國立歷史博物館、臺北市立美術館）。

- 1966年5月毛澤東發動文化大革命，蔣介石隨後於年底發起中華文化復興運動、軍中文藝，對抗中國共產黨的批孔揚秦。

- 1971年中華民國退出聯合國，臺灣掀起鄉土文學、美術運動，以本土文化之鞏固抵抗帝國主義。

這樣看來，有藝術天分的黃光男真的是躬逢其時，蓄勢待發。另一方面，戰後外省籍畫家紛紛來臺，加上中國化的文化認同政策，逐漸形

成一股文化強勢力、若不論輩分或資深，而是以先後到來論，可稱他們為臺灣的第二代藝術家：于右任（1879-1964）、郎靜山（1892-1995）、馬壽華（1893-1977）……。除傳統藝術外，也有引介更新的西方藝術形式到臺灣者：何鐵華（1910-1982）、李仲生（1912-1984）……。

用這個視野來看，黃光男是迎接臺灣戰後藝術的「第三代藝術家」。這個世代，承先啟後，更為複雜多元，不但現代、而且傳統，不僅地方、而且國際；內部不斷蛻變，外在又不斷衝擊，所以說，是個「左右逢源」的大機會時代，但也可能是「左支右絀」的掙扎年代，端看個人造化、努力與遠見。所謂時勢造英雄、英雄反過來也開創時勢，黃光男就在這個既動盪、困頓卻又充滿機會、希望的臺灣社會開啟他的文墨志業，其生命軌跡著實反映臺灣社會的發展，包括藝術教育、博物館生態與文化政策之演變……他充滿對藝術的熱愛與文化事業的殷殷期待，有時顯現著恨鐵不成鋼的強烈理想性。如同《諸葛亮》傳所言：「公誠之心，形于文墨。」我們可以在他多元的水墨創作、藝術論述、文學書寫、博物館行政中，看到一股「藝/義氣」風發的機鋒，都和黃光男源源不絕的創意不謀而合。他如何在人生際遇中乘風破浪，表徵著臺灣文化軌跡。要如何定位他的藝術與書寫、如何評價他的文化影響力，是臺灣美術史、博物館行政史與藝術教育史不可或缺的一塊拼圖。

1970年，黃光男與自己的作品合影。

寂苦童年過·花言鳥語伴

　　一般印象中，偉大的藝術家總是會有一段苦難的日子，方見其偉大，典型形象如梵谷（Vincent van Gogh, 1853-1890）。其實，人們不會自找苦吃，誰願意？苦，會找上人，因為時代、社會作弄之故；對個人而言，就解釋為命運，沒有選擇，只能接受面對。人們常於事後話當年，內容大部分都是艱難的情節，如此才能突顯英雄堅毅的特質。這應驗了孟子的名句：「故天將降大任於斯人也，必先苦其心志，勞其筋骨，餓其體膚，空乏其身，行拂亂其所為，所以動心忍性，曾益其所不能。」往後黃光男受訪時回憶這一段生活的艱苦，還頗為悸動：

> 常讓年少時的我有「想死」的念頭，懷疑人為什麼要活著，如今
> 回想起來才深刻體悟到：正因為生活的磨難，才養成我充分利用
> 時間以及韌性強的性格，即使碰到再大的困境，也能堅毅面對。

　　每每聽到〈農村曲〉這首歌，就想到一次在田裡除草卻抓到蛇的驚嚇記憶。他曾說：「感謝父母親，因為不識字反而讓小孩有自由發揮的機會。」這種反諷說法，實情是：父親參加藝專畢業典禮才知道他學畫，狐疑「這怎能當飯吃？」但木已成舟。

　　小時候的黃光男和「窮苦」二字為伴。丙級貧戶有多窮呢？位在現在高雄圓山大飯店附近，本是「遊農」（佃農中的佃農，即打零工的貧農）的父親租到可耕種的山梯田，雖然貧瘠，豐年尚可勉強維生，但惡歲時繳租後則必須以債養債，越做越窮。這是被剝削階

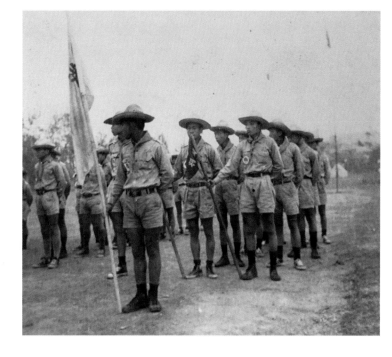

1959年，就讀小港初中時參加童子軍活動，右二排前面數來第三位是黃光男。

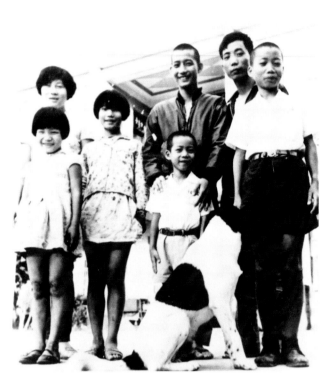

1969年，黃光男與弟妹合影，右起：四弟黃進權、黃光男、三弟黃進清（後）、五弟黃進德、二妹黃金蕊、大妹黃金玉（後）、三妹黃美麗。

[右頁圖]

黃光男，〈閒〉，1985，彩墨、紙，137×69cm。

級的宿命，舉世皆然。住的是豬圈旁的矮棚，豬的屎尿味常相左右。「家徒四壁」還不能形容這景況，日曬雨淋、颱風山洪更是家常便飯。

資源匱乏，能利用就充分利用。母親把黃光男獲得的獎狀切成四片來包甘草粉，因為「獎狀沒用」；但碰到人家偷自家種的芭樂，母親倒慷慨說沒關係。含辛茹苦的母親爾後當選高雄市模範母親。但黃光男後來卻不忍畫出母親的蒼老容顏，改以寫意的筆法捕捉她的神情。這也恐怕是當年許多人共同的記憶吧？只是困苦的樣態不一而已。黃光男在2001年出版的《那個年歲》記錄了這段艱辛而堅韌的歲月，後來堅決奮發的個性也是在這種環境中磨鍊出來的。所謂「寶劍鋒從磨礪出，梅花香自苦寒來」，或謂「不經一番寒徹骨，焉得梅花撲鼻香」，所言甚是。這兩句話不但是勵志的詩格言，未來黃光男小朋友的藝術旅程的確和梅花有直接而濃厚的因緣。

小時候，除了看偷偷租來的《三國演義》、《水滸傳》，和人相處的記憶不多，反倒是整天都和「大埤湖」（toā-pi-ô）周遭環境為伍。大埤湖當時的行政區隸屬高雄縣鳥松鄉（今高雄市鳥松區），原屬鳳山曹公圳灌溉系統的埤塘，後軍方稱為「大貝湖」，蔣中正1963年巡視時指示易名「澄清湖」。不過，在綁著裹腳布的阿嬤（黃鄭修）口中，這一片是充滿神話的土地，地靈人傑，以前出過貴人（指「嘉慶君遊臺灣」的民間故事），將來也會。但是，最後總不忘加一句：「去工作吧，沒做沒飯可吃。」燒飯、洗衣、下田整地、拾穗、放牛、養雞、挖地瓜、採野菜……就是他的日常；不夠吃的時候，自己忍飢挨餓，讓弟妹先填飽肚子。此外，他每天還要挑四、五擔水上山，每次花半小時，直到結婚後還在挑水上

山。所以，當時照片上的黃光男常常是彎腰駝背歪著頭，和其他年輕人直挺挺的樣子不同；甚至因為如此，他想加入管樂隊也被拒絕，因為姿態不正。艱辛生活就赤裸裸地印記在這年輕的身軀上。

黃光男在田野間看牛，那其實是一片長著荒煙蔓草的墳場，於是這小孩也看山、看草、看天空來度過單調而寂苦的時光，小小心靈便發展出和大小動物、各種昆蟲說話的獨特方式。他後來的作品偶有獨白的主題或畫題，應其來有自。他說：

> 小時候在田裡工作，就
> 很喜歡周遭的花草動
> 物，稻禾裡的竹雞、花
> 生園裡的喜鵲烏鴉。家
> 貧使得我並沒有太多機
> 會可以安心讀書，但在
> 做不完的農事之餘、讀
> 書片刻後，我也常塗塗
> 抹抹。

即便父母斥責，也不改其興致。這些苦澀回憶，發

身為家中長子，幼年時下田、採野菜、養雞等幫忙父母分憂解勞、操持家務的經歷，使黃光男對日常景物
有著細緻的觀察，常將臺灣蔬果的尋常圖像，信手拈來，勾墨敷彩，化作別開生趣的冊頁集錦。

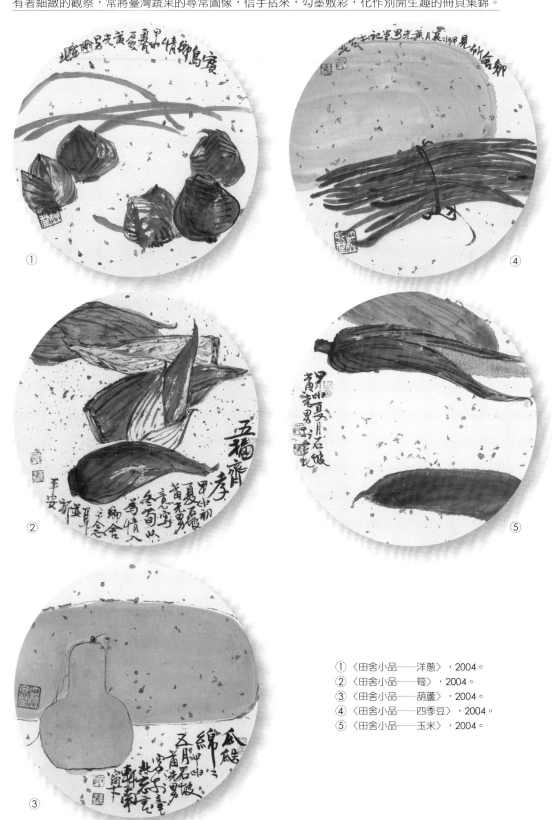

① 〈田舍小品──洋蔥〉，2004。
② 〈田舍小品──筍〉，2004。
③ 〈田舍小品──葫蘆〉，2004。
④ 〈田舍小品──四季豆〉，2004。
⑤ 〈田舍小品──玉米〉，2004。

表在《聯合副刊》的〈筆墨幾許 我畫我思〉（2002.4.25）。或許就是因為和大自然的默契十足，日後他的花鳥畫或山水畫總是能不造作地表現出細膩的表情與深刻的情感。即便後來轉向半抽象水墨畫，那些「花言鳥語」仍然是他作品中的代言。老來偶而談起童年，總是圍繞這些「無言的世界」，當年的自然印記多少和成年後的文人畫、自然觀結合在一起。如果把這點納入黃光男的作品分析裡，應該有一定的意義與價值吧？

　　參加初中入學考，因為「考」字的閩南語發音和「ㄅㄛˋ」（射）鳥仔相似，竟誤以為要測驗彈弓打鳥，於是口袋裡還帶了「鳥擗仔」（tsiáu-phiak-á）準備著。筆試考完後還納悶著何時要比賽「ㄅㄛˋ」鳥仔呢！真是單純得可以。

師父暖牽・踏出藝術第一步

　　他總是說，自己小時候過得傻裡憨氣的，常常搞不清楚狀況，但憨得聰明、傻得有天分、有福氣。這個窮苦人家的小孩，老天給的福氣是有良師相挺。或者我們常聽到的正能量話語：「上帝若關了一道門，會開另一扇窗」。

　　1960年，黃光男就讀小港初中的第三年下半學期，學校來了一位外省美術代課老師蔣青融（1922-2015）。上課的第一天，講臺上擺了一個木瓜、兩個橘子，蔣老師要大家照著畫。平常美術課往往被挪去給別的「正課」用，所以也沒有真正畫畫的訓練。這位黃同學就依照老師的指示：「看到什麼就畫什麼」，於是把陽光直照在水果而反白且另一半是陰影的樣子描繪下來。三兩下完成，交卷了事，趕快回頭「讀冊」比較重要。隔天，蔣老師喚他到房間再畫一次。他自

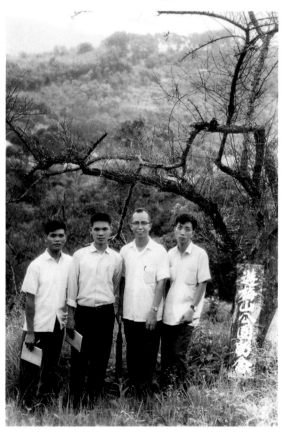

1960年代屏師時期，黃光男（右1）與同學顏達郎（左1）、呂金雄（左2）和老師蔣青融（右2）同遊嘉義梅山公園。

忖肯定是胡亂畫惹的禍。桌上擺了幾張「有花花草草的畫」，當時沒有中國畫的知識，哪知道是文人畫中的梅、蘭、竹、菊？老師大概介紹了水墨、宣紙後，要他照著畫，如此而已。一個月後，全校週會頒獎典禮上隆重地宣布：「黃光男同學榮獲全縣國畫比賽第二名！請出列。」印象中，哪來的比賽？當刻他以為一定是大家搞錯了，於是躊躇著不肯上臺，經過再三唱名，硬是被導師吳子肇推了出來。原來是月前被蔣老師喚去畫畫的作品得獎了。

這是黃光男人生中第一堂的藝術課及創作獎勵，起步得又巧又好，有良師相助，也是伯樂牽引。蔣青融老師獨具慧眼，事後在班上說明了這頒獎事件的原委：

> 那天的水彩課，只有黃光男如此明確，留出空白作為畫面的光影，看來有獨特的看法，所以在不影響學業的情況下，練畫一些水墨畫參加全縣的美術比賽，果然得到好成績！

一位正在準備教師資格考的美術教員，想必也為五斗米掙扎，卻愛屋及烏，勉勵學生們要加強學問、吸收知識才能畫出感人的畫，這是何等的情操！不但如此，蔣老師還到他家訪視。知道學生生活清苦的境況，為了說服黃家父母讓這個小孩學畫，老師還贈送糧票、紙筆墨硯、幫忙找工讀的機會……師徒關係漸暖漸熟，黃光男也懵懵懂懂學得了水墨畫的初步概念，如畫意、文氣等。甚至，蔣老師還帶著這個乳臭未乾的小子參加「海天藝苑」的活動。藝術前輩雅集之際，他在旁邊觀摩著，開眼界也開美學心胸。這恐怕也是創了臺灣年紀最輕，參加繪畫團體的紀錄呢！

海天藝苑成立於1961年，成員有蔣青融、王廷欽、韓石秋、楊作福、楊襄雲、王宗岳、陳大川、李仲篪、熊惠民

1961年，海天藝苑第一次聯展合影，右起：楊作福、韓石秋、王瑞琮、楊襄雲、蔣青融、王廷欽等。

等十四人。此團體1964年更名為「高雄市中國書畫學會」並正式登記成立，後來黃光男在高雄時期也於1982年擔任該會理事長，退下來後為名譽理事長。這真是冥冥中早有注定，蔣老師難不成已預知黃光男同學將來會延續海天藝苑的命脈？

1962年，黃光男（右）與畫友王南雄合影於「墨林畫會」畫展。

不但如此，蔣青融還給徒弟兩個名號選擇：石奇或石坡。黃光男最後選了「石坡」。老師還特別強調不是和蘇東坡有關，而是希望他能像石材一樣琢磨的意思，所謂「石孕育，山含輝」。黃光男一直使用此名號至今，當然有不忘師恩、師誨、能與老師常相左右的含義；另外也偶而以這兩個筆名發表文章。再延伸開來，「石坡」有逐步爬升但要費些力氣才能登高望遠的期勉寓意。當然也有意境的暗示，如杜甫名詩「遠上寒山石徑斜，白雲生處有人家」或王維的「明月松間照，清泉石上流」。直接用「石坡」一詞者則有南宋樓鑰〈游隱清〉的「瀑泉奔放石坡陀，回首清游歲幾何」。

另外，黃光男也加入蔣青融門生的「墨林藝苑」（也在1961年成立），成員有王鎮華、張順長、陳自然、廖伏儀、鍾岏（鍾弘年）、王南雄、李重重、左錦城、張清志等。直到1986年仍見報載於臺北市國軍文藝中心舉行二十五周年紀念展。

1968年，黃光男與高雄市畫會「海天藝苑」等書畫名家合影，右二起：韓石秋、黃光男、顏小僊、楊作福、王廷欽等。

黃光男2018年《近代美術大師的講堂》以〈蔣青融與藝術教育：品質層次在教養〉回憶這段美好而感恩的日子，讀來令人動容。黃光男於此文結尾道：

　　綜觀他一生的求藝與
　　教學，熱情洋溢，卻
　　是獨善其身後而兼善

天下，譬如獨鳥盤空、睥睨寰宇、再造新境。作為學生的我，感念其如父母的恩情，從窮鄉僻壤的鄉下，鼓勵栽培我為社會國家盡力，亦得在藝壇上再承教誨，衣缽真傳。

　　蔣老師不但是黃光男在繪畫上的師傅，也是求學生涯的如師如父。若仔細比較這對師生的梅花作品，還真的是有幾分神似！

　　湖南省常德市人的蔣青融，畢業於南京美術專科學校（1933年創立，1949年解散）。隨國民政府來臺後，曾於臺北淡水初中教過蘇峰男，因愛梅而畫梅，小港初中待一段時間後就搬到嘉義縣梅山鄉的梅山初中任教（一說：為避開師生戀），專心於畫室「晚晴山庄」創作。1983年因右臂受重傷乃停止繪畫兼退休。有不少出版，如1949年的《國畫簡史》，1962年《疏影》畫冊，1973年出版《孤山心吟：梅山寫梅十一年》，接著1975年《梅心》、1982年《一樹梅花一放翁》，1987年編有《青融書畫記》，1989年《寒江書畫別冊》及回憶錄兩冊，1994年更捐畫義賣協助成立梅山文教基金會，2010年曾舉辦「九十華誕書畫傳承教育菁華展」。1970年蔣老師曾獲得「全省教員美展」第一名，2014年獲頒第7屆「全球中華文化藝術薪傳獎」。除聯展之外約有十數次個展，如：1988年國軍文藝活動中心，1990年國立歷史博物館（以下簡稱史博館），1991年臺灣省立美術館，而1994年臺北市立美術館（以下簡稱北美館）的展覽正好也是黃光男擔任該館館長的最後一年。

　　蔣青融觀察梅樹及梅花入微，他的梅畫千姿百態。透過筆刷回轉皴擦，表現蒼勁的枝幹，表情更具豐富的戲劇感，神氣十足。用筆用墨濃淡得趣，布白匠心，動靜皆宜，線條剛柔相濟，神清氣靜、韻味天成，充滿文人雅致與靜觀自得的悠興。他畫的梅傳為一絕，自稱「蔣式梅花」，精於古琴與書法金石美學的張清治（1943-）說他是「梅花道長」、「國花堅持第一人」，過世時報紙讚譽其為「墨梅大師」、「兩

蔣青融在國立歷史博物館展覽的海報。

岸畫梅第一人」。黃光男對恩師的梅畫，有心領神會的評價：

> 蔣老師用側筆畫出具空氣感的飛白，用中鋒畫出堅強的梅枝。……
> 他的墨色濃淡乾溼層次豐富，明暗調子可達七至八層。最重要的是
> 彰顯梅花性格，畫梅習其骨，結構氣勢要往上，往下一定要有轉
> 折，代表文人畫精神寧願斷也不能妥協，象徵揚眉吐氣。

蔣老師鼓勵創新面貌而不泥古，在一篇為友人王瑞琮而寫的評介直

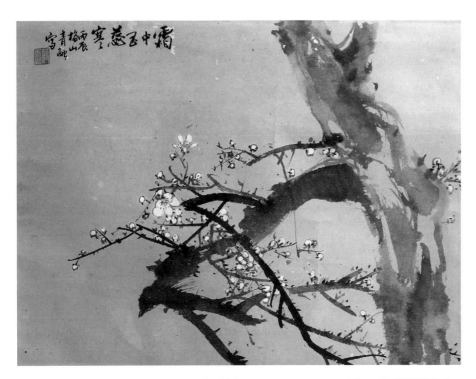

蔣青融，〈霜中玉蕊寒〉，
1976，水墨、紙，
44×58.5cm。

黃光男，〈十全報喜‧國花獻
瑞圖〉，1981，彩墨、紙，
88.5×180cm。

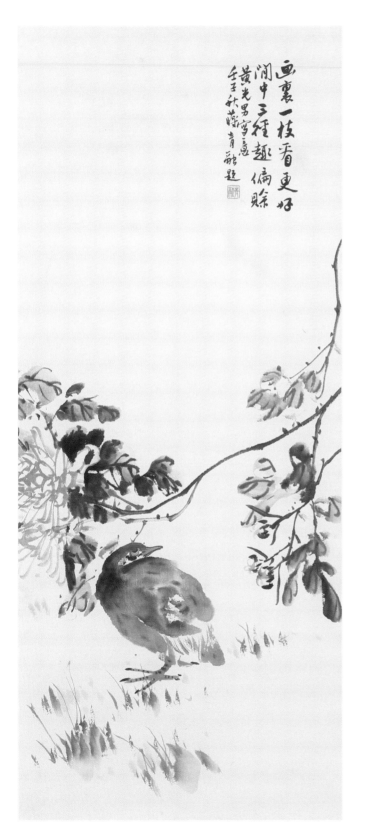

畫裏一枝看更好
閑中三徑趣偏賒
黃光男寫意
壬子秋蔣青融題

白地說：「在繪畫的領域裡，人家走過的路你再跟著，便是落後，便是稿子手，都會使人不屑一顧的。」他最最得意的弟子黃光男日後水墨面貌多變而風格獨具，算是有秉承師訓吧？

常言道「如師如父、亦師亦父」，蔣青融真的是黃光男的「師／父」。有了良師帶路，黃光男的藝術起手式是漂亮的。

十七歲的他，就這樣帶著傻氣，以優異成績保送臺灣省立屏東師範學校（今國立屏東教育大學）普通科就讀。師範體制是公費制度，不用花家裡一毛錢，可大大減輕父母的負擔。

師範期間黃光男常與老師保持聯絡。有次，蔣老師看他的花鳥水仙畫作有些許新意，幫他題字還代為付資裝裱，而且獲得第5屆全國美展（1965）入選的榮譽。對於一位師範生來說，真是一大鼓舞！一張1972年〈回顧〉的作品，黃光男以八大山人（1626-1705）的手法描繪菊花枝下一隻瞪眼回看的鳥，筆力遒勁、墨法輕盈，為師的在該畫右上角題款：「畫裏一枝看更好，閑中三徑趣偏賒。黃光男寫意，壬子秋蔣青融題」。師生情誼，一切盡在不言中。黃光男擔任北美館館長時，他仍感念老師的教誨：

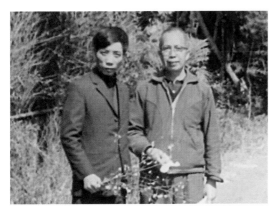

蔣青融老師不但幫助我求學習畫，幫助我甚多，還曾教誨我：「當你還有一分能力時，就不要吝嗇去幫助人。」老師自己身體力行，這句話影響我一生；直到今天，我總是拼命的努力，無疑就是遵循老師的話。

黃光男爾後熱心助人，不遺餘力，乃源於此。這一段師生情是一輩子的銘刻，所以他常說：「現在可以稱老師的人並不多，如果沒有蔣青融老師，我不會走上藝術的路。」

[左頁圖]
黃光男，〈回顧〉，1972，彩墨、紙，78×33.5cm。

[上圖]
蔣青融（右）與黃光男一同賞梅合影。

[右圖]
黃光男的作品〈斜陽〉，由恩師蔣青融題字，約完成於1978年。

2.

群師護持藝術幼苗

黃光男初中畢業後保送省立屏東師範學校普通科，遇見另一位恩師白雪痕。師範學校畢業後被分發到高雄市鼎金國民學校（今高雄市鼎金國民小學）任教；1966年入藝專美術科國畫組，受金勤伯、傅狷夫、陳敬輝、陳丹誠等名師教導，以第一名成績畢業。他在高雄《臺灣新聞報》文化服務中心舉辦首次個展，後返回母校屏師服務，獲得「南部展」首獎。1977年於省立高雄師範學院（今國立高雄師範大學）國文系就讀，獲中國文藝協會文藝獎、高雄市文藝獎章、教育部社教獎章。後考入臺師大美術系研究所，受業於林玉山、黃君璧，以論文《宋代花鳥畫風格之研究》取得碩士學位。

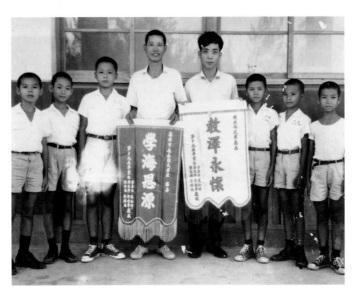

[本頁圖]
1964年8月，黃光男擔任鼎金國校教師時獲畢業生致贈感謝錦旗，右起：陳福成、陳明暘、許隆華、黃光男、校長毛宗恒、陳振輝、李春生、張仙得。

[左頁圖]
黃光男，〈清趣〉（局部），1968，彩墨、紙，181×88cm。

27

屏東師範・再度啟蒙

　　初中畢業十七歲，黃光男保送至臺灣省立屏東師範學校普通科就讀，而且在前一年還當選了當年度的高雄縣優秀青年。

　　師範、師專是培養臺灣美術青年的搖籃之一，從日本時代的臺北師範學校就有了這個系統。戰後，這個體制仍然扮演關鍵角色，持續培育出許多優秀的臺灣藝術青年。臺灣總督府屏東師範學校創立於1940年（昭和15年），是臺灣九所師範學校中最南方的學校，經兩度改名隸屬臺南分校，於1946年始為臺灣省立屏東師範學校。首任校長是張效良，在1965年改制專科學校後仍擔任校長一職，直到1972年始由陳漢強接任（至1980年）。這兩位校長對黃光男在藝專畢業後的走向有很重要的影響，容後再述。1987年屏東師專隨九所師專改制為省立師範學院，1991年升格為國立，2005年改制教育大學，2014年屏東教育大學與國立屏東商業技術學院合併為屏東大學（屬民生校區），屏東師範體制自此乃走入歷史，「木瓜園」（校徽）不復存在。

　　和其他師範的美術師資結構類似，省立屏東師範學校同樣也來了福建的鄭乃珖（上海美專，1911-2005）、廣東的池振周（上海美專，1909-1978）、山東的白雪痕（原名白順常，新華藝專，1919-1972）及周豐凱（北平師大，？-2014）、河北的王爾昌（北平師大，1919-2005），加上「日系」的楊造化（1916-2007）。黃光男在恩師蔣青融提攜之後又遇見另一位恩師白雪痕。

　　有「青」龍、「白」虎護持，不發「光」都很難（「ㄋ一ㄣˊ」）——這句話，正好就嵌入三位師生的名字：蔣青

就讀屏師時，黃光男（左3）曾擔任口琴社社長，攝於口琴演奏會。

融、白雪痕、黃光男。

黃光男曾語重心長地說：「我何其幸運，自小就被二位美術老師啟蒙，在藝術領域裡有了良好的園地供我成長，且得到他們的物質與精神的支助，尤其重要的是對繪畫藝術的理想……。」在五二級（畢業年，即1963年）「鴻雁班」（班名）裡的學習，白雪痕老師給學生們最根本而正確的為人師表與藝術生活的觀念。第一堂課開宗明義：除了「板書」（在黑板寫字），把美術技能學上手，以便能在教學時隨時隨地畫上幾筆（即「板畫」，在黑板上畫畫），可大大促進小朋友的學習與理解。同時，把美育讀通，提升教學工作品質並滋益心靈。事實上，他給學生的座右銘就是：真、善、美。

白老師關心同學，總是給予正能量。一開始，黃光男憑藉初中跟著蔣青融學上幾筆，便自以為是，愛耍帥。但沒能代表班上參加鉛筆畫比賽，頗為失望。老師勉勵他要有耐心、踏實，天才不是一天造成的，是慢慢磨練出來的。結果，他以遞補身分竟意外獲得第一名。其實是「意內」，意料之內，因為白老師善誘：「用心創作把握整體的統一性，使結構完善，畫面便能充滿力量！」

好的老師總是善於傳道授業解惑。另一位教西畫的池振周老師畫得厚重，黃光男向白老師請益，老師說：「厚重有二層意義，第一層是畫面的層

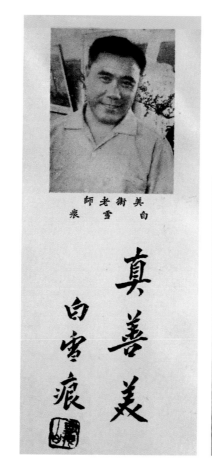

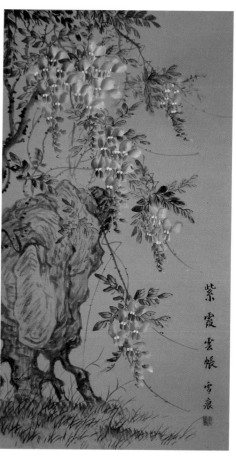

[左圖]
白雪痕老師的畢業勉語。

[右圖]
白雪痕，〈紫霞雲帳〉，1961，彩墨、紙，90×40cm。

次多樣；第二層則是畫家自我風格的表現。」義理何其之深刻？這個提點直到藝專學習時，黃光男才漸有體悟。

至於多才多藝，又會編導戲劇又會音樂的白雪痕老師本人的繪畫風格如何？不論是水墨或水彩，都強調眼見為憑的真實感受。水墨亦水彩、水彩亦水墨，相互入畫。有一次在屏東公園寫生，學生看到他「中西合璧」的不透明水彩畫法，學生詢問是國畫還是西畫，他妙趣回：「是畫！」順勢教育學生：

> 繪畫藝術是視覺藝術，……力求平衡、統一與主體性的視焦，重要的是表現出繪畫對象與自己情思想像的契合。我畫這張畫只是一次示範，更重要的是畫質與畫境是否表現出來！

誠哉斯言。白雪痕的花鳥及山水畫布局規矩謹嚴、書法工整雅致；水彩亦然，但筆法則更輕快、光影表現跳躍活潑。若說黃光男的水墨帶有水彩感，應該有白老師的影響。

好老師也不藏私。白老師知道他跟過蔣青融，評價蔣的藝術是：「畫作與學養更在一般畫家之上。」更要黃光男持續向蔣老師請益。他也介紹優秀的學長當黃光男的榜樣：何文杞、蔡水林、王秀雄、陳朝平、陳瑞福、張文卿、陳國展、高業榮、徐自風、藍奉忠。這些都是傑出的屏師校友，也大多受到白老師的啟發：

- 何文杞（1931-），1950年畢，1956年師大美術系畢，1960年創立翠光畫會。擅長水彩、油畫，任臺灣現代水彩畫協會會長，獲日本白亞美展特別優秀獎，國內外個展超過六十多次。
- 蔡水林（1932-2015），1950年畢業，初高中美術科教師檢定及格，曾短暫入楊英風工作室實習。擅長雕塑、水彩、油畫，個展十來次，獲文化部文馨獎。
- 傅金生（1929-），1950年畢，專長西畫，翠光畫會創會會員、屏東縣美術協會成員，參展第3屆全省水彩畫家聯展（1961）。
- 王秀雄（1931-），1952年畢，1959年師大美術系畢，後東京教育大學藝術博士班肄業。專長為藝術教育、藝術批評、美術史。獲教育部首

屆藝術教育貢獻獎、臺灣文化獎。

- 陳朝平（1933-），1952年畢，美國密蘇里大學藝術教育博士，擅長水墨。

- 陳瑞福（1935-），1954年畢，擅長油畫，特別是海港主題。獲中華民國油畫學會金爵獎等。

- 張文卿（1936-1977），1956年畢，擅長水墨。

- 陳國展（1937-），1956年畢，擅長銅版畫、水彩、油畫，個展數十次，省展首獎連續三年，獲永久免審查榮譽及多項獎項。

- 鄭新民（1934-），1958年畢、臺北師專畢，獲全國教師書法獎、臺灣省公教人員書法獎，亦是臺灣最年輕的政治受難者。

- 高業榮（1939-2018），1959年畢，1965年藝專美術科畢業後回母校任教，研究原住民文化藝術，發現萬山岩雕，專長油畫。

- 徐自風（1940-），1960年畢，擔任中華民國臺灣南部美術協會理事，個展數次。擅長水彩，獲「南部展」壽山獅子會長獎。

- 藍奉忠（1942-2013），1960年畢，1967年師大美術系畢業後回母校任教，曾組五陵六逸畫會，專長水墨。

1960年，第1屆「翠光畫會」會員合影。第一排右起為白雪痕、汪乃文、張效良、羅伯平。圖片來源：何文杞提供。

- 鄭傑麟，1962年畢；顏逢郎、呂金雄、蘇金松，1963年畢；呂聰允、黃朝民（黃岡），1965年畢。

黃光男和呂金雄、顏逢郎是「鴻雁班繪畫三劍客」，在白老師的諄諄教誨下分別在兒童美術、西畫及水墨畫各有一片天。1963年屏東縣寫生比賽，顏逢郎獲得第一名、黃光男第三名。另一位同班同學為蘇金松。同年，黃光男、呂金雄、蘇金松三人入選國立歷史博物館國畫特展；甚至，四人還一起入選「世界學生美展」、「全省學生美展」、「南部七縣市美展」。1974年，四位回校服務的校友陳朝平、高業榮、藍奉忠、黃光男於屏東介壽圖書館舉辦聯展，是一場緣分的聚會。

在校成績如何？當然是美術最為突出。黃光男三年學期下來總平均93.8分，而且有五次是95分，勞作平均88.8分。國文也頗為優秀，平均超過90分，但國語平均就沒超過80分，可能是「臺灣國語」之故。鄉下小孩，「ㄎㄛˋ」（射）鳥仔、「考」試（khó-tshì）的兩個「考」字發音傻傻分不清，實在不能苛責。優良表現紀錄都集中在美術方面：壁報製作、《屏師青年》校刊編輯、漫畫比賽、參加韓國第3屆「世界學生美展」、代表學校參加世界、全國、全省美術比賽、國立歷史博物館國畫比賽第五名……。

[左圖]
就讀屏師時，黃光男與呂金雄、顏逢郎、蘇金松參觀「海天藝苑」畫展，前排右起顏逢郎、董英明、黃光男、呂金雄，後排右起蘇金松、徐自風、蔣青融、楊作福。

[右圖]
黃光男屏師畢業照，攝於1963年。

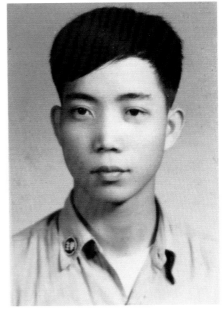

1962年，黃光男（後排中）與同學林草星（後排右1）、吳慶芳（後排左1）至屏東仁愛國小實習，右一為仁愛國小教師邱淑越。

一日為師，終身為師，過世後還是師，就要持續鞭策愛徒，實在是「服務有效期無限」。白雪痕老師臨終時（1972）交代也是在母校服務的高業榮轉述「遺言」要黃光男回屏師服務。一開始接觸探聽不果，乃就此作罷。竟然在夢中被恩師叫喚：「黃光男，你為何不回屏師？」更奇特的是，隔日一早到屏師拜訪張效良校長，竟然獲得聘用的答覆！難怪黃光男有感而發：

> 如此這般神奇。白老師，我該如何效法您愛護學生的精神呢？在您離開我們四十五年之後，記得您的慈容，您的偉大，以及您傳達教育的使命，校友們都明白尊師重道，良師興國的道理……。

至於白老師如何在冥冥中「運作」，至今還是個謎。

總之，一位美術老師沒能在藝術表現上有所成就，卻能育化一群南部鄉下學子們日後發光發熱，持續美育理想，也夠資格稱得上是一位偉大的藝術教育者，其貢獻不下於一位偉大的藝術家。

藝專之門・三度加持

　　黃光男的幸運是每個階段都有好老師「接棒」教誨，好像是「教學團隊」默契，目標只有一個，那就是將這位學生培育成大材。

　　師範學校畢業後，黃光男被分發到高雄市鼎金國校任教，三年後（1966）考上藝專美術科，一開始本想選雕塑組，還是在二年級選了自己擅長的國畫組。窮人家金榜題名算是光耀門楣，山上的家裡放鞭炮，記者問母親如何教育子弟，淡回：「叫他作工不肯，硬愛讀書。」不是很贊成。雖然貧窮，他回憶：「『我要當畫家』的那股欲望是如此強烈，無法抵擋。」

　　1955年國立藝術學校成立，一開始只有話劇、中國國劇、美術印刷三科，可以想見和當時的文化政治政策有所呼應。1960年藝校改制為國立臺灣藝術專科學校，簡稱藝專（大陸也有「國立藝專」，是國立杭州藝術專科學校於1938年和國立北平藝術專科學校合併，1993年成為中國美術學院，兩者發展軌跡不同，其實不應混為一談。國立臺灣藝術專科

[左圖]
自屏師畢業後，黃光男（左）曾擔任高雄市鼎金國民學校教師三年，右為同事黃志達。

[右圖]
藝專時期，黃光男在板橋林家花園寫生。

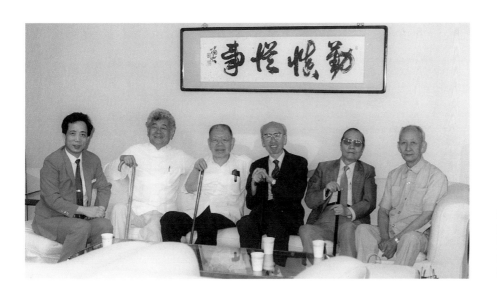

黃光男（左1）擔任臺北市立美術館館長時期與藝術前輩們合照，左二起：李奇茂、金勤伯、林玉山、傅狷夫、張德文。

學校以「臺灣藝專」稱之應較為妥適，也有所區隔）；1962年增設美術科，下分國畫、西畫、雕塑三組；1994年改制國立臺灣藝術學院，美術科更名為美術學系；2001年升格為國立臺灣藝術大學，簡稱臺藝大；隔年國畫組獨立為書畫藝術學系。

　　藝專時期師資人才濟濟，黃光男可是親眼見證這些前輩的風采：李梅樹（藝專時期1964-1972）、李澤藩（藝術學校時期1956年起兼任）、傅狷夫（藝專時期1962-1972）、洪瑞麟（藝專時期1960-1966）、姚一葦（藝術學校時期約1957-1980）、施翠峰（藝專時期1962-1970）、藝術解剖學及素描課教授劉煜（藝術學校時期1957-1993）、金石派花鳥畫家陳丹誠（1919-2009）主任等。還有一位金勤伯（1911-1998），最早在師大美術系，後來赴美回臺後就在藝專任課。除此之外，理論家凌嵩郎（1933-1997，擔任校長期間1987-1998）、色彩學家林書堯（1931-？）、雕塑家楊英風（1926-1997）、花鳥畫家林賢靜（1912-？）與胡克敏（1909-1991）、水墨家李奇茂（1925-2019）與孫雲生（1918-2000）、三位書法篆刻家傅宗堯（1906-1997）、譚興萍（1931-？）及張龍文（著有《中華書史概述》）、油畫家廖德政（1920-2015）、膠彩畫家陳敬輝（1911-1968）、盧雲生（1913-1968）等，都曾經是黃光男的創作或理論老師（正課或旁聽），簡直是「藝術大隊」，雖然尚未到族繁不及備載的地步。

所謂「哲人日已遠，典型在夙昔。風簷展書讀，古道照顏色。」每每追憶諸師，黃光男總是滿懷感恩。憶起了金勤伯：

> 他在校二年的教導，奠定了藝專學生們國畫創作的基礎，而課堂進行則在雋永談話中衍生更多文化教養的故事。

2000年擔任國立歷史博物館館長時期，收到家屬捐贈近三百件作品，有感而發：

> 老師的畫作美妙傳神，無論渲染設色、構圖布局均別出心裁，加上他生物學科的背景，對於物象的觀察和表現兼具了理性和科學觀點。尤其是他後半生奉獻美術教育，當代著名花鳥畫家不乏出自其門下，對於臺灣工筆花鳥畫壇深具影響力。

談到「心香室」主人傅狷夫老師：

> 他以鍥而不捨勉學子，以貴乎自然自勵，以浪跡藝壇為志業，並以身作則，傳播中國繪畫的再生力量，塑造臺灣風格之水墨新境。

2005年，黃光男拜訪傅狷夫在美國舊金山的家，前為傅狷夫老師與師母席德芳，後右為傅狷夫兒子傅勵生。
圖片來源：藝術家雜誌社提供。

1989年，黃光男擔任北美館館長期間曾為傅老師舉辦八十回顧展，並親自撰寫〈浪跡藝壇一覺翁：試論傅狷夫書畫〉，顯示對老師藝術造詣的心領神會。他的畫室「竹泉堂」還是傅師於1983年所題賜的。另外一位，總是挑戰學生思考的劉煜老師：

> 經過三年的授課時間，因他的春風吹拂，使我們備感溫馨，言談與行動的界限趨於相似。真是個美好的教與學的環境，可以在藝術大家庭中激發出更大的創作動能。

以及那位老強調「emphasize」（指特殊的表現）和「研究」的老師陳敬輝：

我在他短短近半學年的素描課程中，醉心於美學的實踐原來如此美妙，甚至有看不見的一道心靈美感的光芒在照亮。

要強調重點、看動態變化，才能掌握繪畫的精神！

回顧以金石花鳥聞名的陳丹誠：

在兩年的密集教學及身歷藝壇的遇合中，我們有更多的學習，並追隨他明志致遠、知行合一的理念，在大寫意花鳥畫力求進步。

這些點點滴滴的回憶，四十六年後仍然清晰地印記在〈藝術家的家臺藝大60周年慶〉這篇文章裡。

藝術前輩均有鮮明而成熟的風格，但他們也鼓勵後輩開創新意，又要在史論與技法上踏實磨練，絕不能有一絲僥倖或躁進。這些各式各樣的典範擺在前面，讓黃光男有跡可循，一步一腳印地跟循著，來日自然嶄露頭角。1967年臺北國際婦女協會主辦第6屆美術比賽，黃光男獲得花鳥組第三名；1971年參加第15屆「南部展」，獲壽山國際獅子會獎。在校時則和李春祈、吳進生、蘇瑞鵬組織了「大觀藝友」切磋畫藝。

藝專三年的成績如何？兩年主修的國畫分數節節上升：87分、90分、92分、93分。美學、書法、素描都有90分，篆刻稍低有85分。歷史方面也頗有興趣，中國近代史平均94.5分、西洋美術史平均88分、中國美術史平均87.5分、透視學92分、解剖學87分。唯獨色彩學65分，因為忘了交作業。1969年畢業時更以第一名成績（總平均87.44分）完成這段藝術驚奇之旅。留校作品〈水仙聯屏〉，四張

1969年，國立藝專畢業，父親與母親（左2、3）特地北上參加畢業典禮，右一為黃光男，右二為女友郭秋燕，當時就讀廣電科日間部第1屆一年級，左一為同學陳幸男。

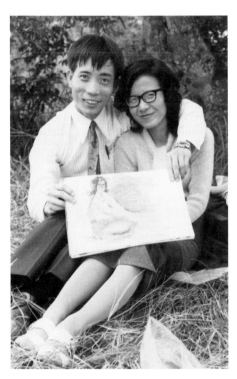

1970年，黃光男為女友郭秋燕
素描。

[右頁上圖]
黃光男，〈山村即景〉，1970，
墨、紙本，尺寸未詳。

[右頁下圖]
黃光男，〈水仙聯屏〉
（留校畢業作品），1968，
紙本設色，134.1×276cm，
國立臺灣藝術大學有章藝術博物
館典藏。

全開宣紙合起來有276公分寬、134公分高，活像山水畫規模。這件以寫生為基礎的作品，兩對喜鵲或飛或立，回望儀態自然。石頭散聚，盛開的水仙花群分布周圍，錯落有致。皴染得體，濃淡線條頗為怡然隨興，大量的空間布白甚具韻律感，文人花鳥的雅致之神情隱然可感。這麼簡單的主題及描繪能撐得起這麼大片的空間，單純中有變化，險中而能求穩，顯見筆墨已臻於一定功力。雖然細看波紋、葉片尚有一些不篤定之處，但已有大家雛型。

接下來，他到高雄壽山中學任教兩年，期間不斷參與展覽：隨成立近十年的墨林藝苑在臺北中山堂展出，以及第2屆「方井美展」於國軍文藝活動中心展出（包括王國和、王淳義、奚淞、梁美娜、許禮憲、許鎮山、楊平猷、葉劉金雄、劉洋哲、鄭茂正）。

黃光男的藝術學習積極而聰明，生活上還是跟以前一樣單純憨直。跟交往的女朋友（也就是現在的太太）約定「聖誕夜」要出去看電影。12月24日晚上，女方現身男生宿舍問他：「你不是說聖誕夜要出去？」男方傻回：「明天啊，聖誕節晚上，聖誕夜。」除了翻白眼之外，只能苦笑。1971年倆人成家，育有二「鳥」，因為「光男」——他偶爾開自己玩笑說，黃光男「光生男的」，無傷大雅的打趣。臺灣俗語有「娶某前，生子後」的說法，果然白雪痕「托夢成真」，1972年2月黃光男返回母校屏師擔任助教，這一路下去就是十三年。

庚戌之春黄老为言朴新竹岀崇之村

蓄勢・待發

　　功夫學成總是要在武林闖蕩闖蕩。黃光男蓄勢待發，一刻不得閒。1971年首次個展在高雄新聞報畫廊舉行，一篇1973年的報導評論為：「以新的觀念融合了國畫的傳統精神，遠離了一貫的臨摹風氣，在意境上脫俗的表現，淨化了所謂現代國畫的原理。」一開始就被如此評價，風格走向頗為鮮明。鄭茂正也有類似的觀察：

> 黃光男以國畫為主，擷取西畫之長融入國畫的軌跡中，形成一種
> 入世恬靜的田園風格，畫面上勤勞的村夫與村婦樸實無華，怡然
> 自樂。（採自〈第3屆方井美展記後〉，《雄獅美術》35期，1974.1。）

　　但是，也可以看出這種中西融合的企圖在水墨的表現尚未臻於成熟，因此有類似王淳義的評論：「顯示為突破國畫形式障礙的實驗，困擾仍可見。」然而，實驗及嘗試突破的精神是可貴的，是他一輩子不輟

黃光男1970年代的水墨作品。

黃光男，〈唧聲〉，
1977，彩墨、紙，
45×69cm。

的課題。其實早在師範時期，他就曾掙扎在傳統與現代之間，特別是「對
於逸筆草草無以純熟，而以塊面為主的水彩畫亦多有缺失」的困惑而向蔣
青融老師討教，得到的回覆很簡單明瞭：業精於勤。

聯展、比賽不斷，似乎有「練兵」的意味，實力逐漸展現：第1屆
大專院校教授素描展、方井美展、屏師四師展、第7屆全國美展、南
部美術協會展、第6屆藝專校友美展、墨林藝苑聯展、現代水墨畫家聯
展、十二人水墨聯展、大觀藝友聯展、藝專教授聯展、乙卯畫會展、全
省巡迴畫展、文興畫會、現代繪畫聯展、南部美術協會第二十八周年會
員展、高雄市畫家聯展、高市青年聯合美展、億載畫會國畫展⋯⋯，
1974年獲南部展首獎（與屏師學長張文卿同獲）、1975年藝專傑出校友
推薦。屏師男生宿舍光華樓入口大廳懸掛著四張233公分高、90公分寬
的〈春〉、〈夏〉、〈秋〉、〈冬〉（P.42）四連屏鉅作，顯示他的花鳥功力已臻
於成熟大氣。

除了持續耕耘畫筆，他也開始動筆評論，陳瑞福、羅振賢、薛清茂、
鄭善禧、陳森政、王南雄、蘇峰男⋯⋯都是書寫的對象。他觀察到位，情

感真摯，用字遣詞精確且頗具內省批判力。在一篇為陳瑞福而寫的文章裡，也可視為是他創作上的省察和對藝術的看法：

> 他的作品有著「常中之變」和「變中之常」。在他的繪畫世界裡，「常」是肯定民族的恆久，「變」則為時代的新生、境界的營養劑。保有「常心」與「常力」是他作畫的特色，故其境界能呈現「生生不息」的滋長。（採自〈寫在陳瑞福個展前〉，《雄獅美術》91期，1978.9。）

好個「常」與「變」，這不就是他自身創作的寫照？耕耘終有了收穫，他獲得中國文藝協會第20屆「文藝獎」，年底隨即於臺灣省立博物館展出六十件作品，博得「青年畫家」之美

[左頁左圖]
黃光男，〈夏〉，1977，紙本設色，233×90cm。

[左頁右圖]
黃光男，〈冬〉，1977，紙本設色，233×90cm。

[左圖]
1979年，黃光男於臺灣省立博物館舉行個展。

[右圖]
黃光男，〈生命的軌跡〉，1978，紙本設色，尺寸未詳。

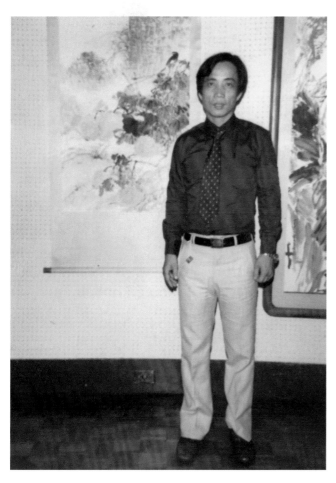

黃光男，〈安居圖〉，1979，
彩墨、紙，186.5×94cm，
高雄市立美術館典藏。

[左圖]
黃光男，〈貝影一〉，
1978，彩墨、紙本，
尺寸未詳。

[右圖]
黃光男，〈貝影二〉，
1978，彩墨、紙本，
尺寸未詳。

譽。當時報紙的報導內容頗為特別，提到他的個性和創作理路的關係：

> 他不斷汲取古人畫作精神，融合西畫基礎，由於他個性爽朗，在
> 年輕一輩畫家中，是表現得最快樂、安逸的一位。

他首度以筆名「石坡」評價自己，是一篇極為重要的創作自述：

> 在南臺灣或許有人知道他的創作風格，然而他的作畫過程與理想
> 則鮮為人知。他說：「繪畫是心中的事。」因此他的畫隨著生活
> 時空的差異，而有不同的表現，是心性的渲洩、精神的寄託。他
> 又說：「真正的傳統是具有畫家個人主觀情思的創作，並非形式
> 上的模仿。」……黃光男早年側重各家筆法、墨法的學習與領
> 會，對八大、石濤等名家的畫尤其潛心研究，因此他的畫多少仍
> 有文人畫的影子；但自小在農村長大的他，更需要活生生的景物
> 做為創作的題材。這種創作的需要隨著畫齡的增長而更趨強烈。
> 近期他更在畫面上探索人生哲理，這可以從他一幅〈貝殼之戀〉
> 看出來。（採自《雄獅美術月刊》106期，1979.12）

　　長子出生後他開始蒐集貝殼。他從貝殼思索生命的意義，人死後
留下的是否如貝殼般美麗？入古出新，從生活、思想中發展自己的創作
面貌，是他的藝術願景，清楚而堅決。特別是形式與表現些許朝向抽象
化，若對照他晚近的作品，的確有相互呼應的線索。傳統水墨題材也見
出個人在視覺經營上的特質。毋怪乎當時的記者陳長華評述：「構圖新
穎，秀逸的筆意，具有中國文人畫的風格。」

[左圖]
1983年，黃光男擔任屏師教師期間給72級學生的畢業留言。

[右圖]
1981年，黃光男（右）自高師院國文系畢業，接受薛光祖院長頒獎。

南臺灣的畫家們都叫黃光男「水牛」，表示他勤奮刻苦的性格。真的，為了追求學識，自1977年起，他利用晚上時間到省立高雄師範學院國文系進修（1981年畢業），以加強國學素養。這對他的藝事而言的確如虎添翼。蔣青融老師要他在學問上下功夫，他的確也身體力行。由於國學素養及詩文能力的提升，他的題款逐漸由簡單的紀年簽名再添加上自擬的詩詞，更具文人品味。

南部「藝」見領袖

除了在藝評園地發表藝術意見，活躍的黃光男也是南臺灣的意見領袖。意見、「藝」見，在他身上是一體兩面的，越來越無分軒輊。許多人很驚訝他文藝雙棲的質量產力，從這裡看，其實是有軌跡可循的。

同時，家事、國事、天下事都關心，他也常常提出各種文化看法。特別是在1982年擔任高雄市中國書畫學會第3屆理事長及大專教師這兩個角色，逐漸成為公眾人物，更具有發言權與行動上的影響力，名聲逐

漸高漲，甚至有「向以敢言著稱」來形容他常跟市政府「作對」，其實是坦言、直言、諫言。

後起之秀如蘇慶田、黃欽湘、蔡玉祥、蘇連陣、洪廣煜等都受到他的啟蒙。他擔任女性教師國畫研習班指導、青年自強活動高雄市寫生隊及兒童寫生比賽的評審，還有各式美術演講、座談會的主講人。他更熱心參與高雄市戶外藝術活動，如救國團高雄市寫生隊；「戶外藝術再出發」活動，則換他上場揮毫；「送愛心到煤山」，他也共襄盛舉；「人體畫聯展」引起爭議時，黃光男前來解圍：迷者自迷，毋需困擾；和名家姚夢谷共同主持講座；國畫名家黃君璧到高雄現場揮毫則在旁解說。和藝術不相干的也有報導，有些過於「火紅」：7月他愛說「7」，因為「吾愛吾妻」。

一次，高雄市府欲擬定戶外藝術輔導要點。黃光男受訪時認為，藝術最可貴的地方是在於結合生活，而主辦單位應該站在「生活藝術」的角度，不要以太專業的視角看待。凡事總要有個規則，執行上才不致脫軌，他建議應成立專責輔導機構。他甚至親自帶領會員考取戶外藝術

1983年，黃光男（前排中）與擔任導師之屏師畢業班學生於校園合影，前排右二為本書作者廖新田。

活動證。又，1983年，張大千〈廬山圖〉在中正文化中心展出，他也認
為有助於提升地方藝術水準，是「環境教育」的意義。另外，關於美術
老師參與社會的議題，他則勸進雙方，一方面政府應尊重，而另一方面
期許藝術工作者屏除私見。他批評高雄市前鎮魚市場的「海上大餐」有
如放煙火，不如踏實扎根美術推廣，但讚賞國畫家們在百貨公司櫥窗揮
筆的巧思，與生活結合。關於中正文化中心附近的高架水塔，他認為甚

黃光男，〈夜思〉，1981，
彩墨、紙，66×68.2cm。

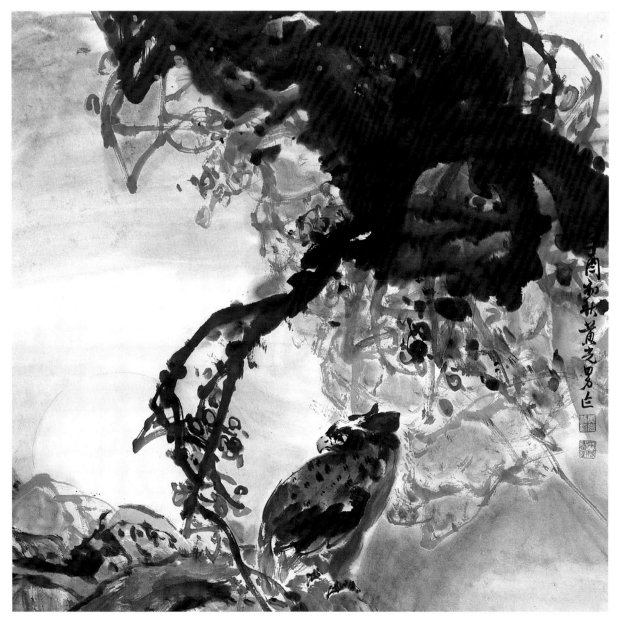

具現代感，應好好保存整理環境，成為地方指標。省立美術館選館長之際，黃光男表示應有計畫培養人才。高雄市立美術館擬建在萬壽山，他表示要注意環境風化問題——他認為地點選擇要有文化象徵，環境宜單純，土地取得便利，氣候適中與交通便利。為了讓高雄市立美術館案起死回生，他則熱心奔走，和民意代表溝通。他也是美術館籌劃小組的評審委員，提供專業意見給高雄市政府。

黃光男，〈望情〉，1981，
彩墨、紙，66×68.2cm。

以上這些較為公共性的看法其實就是文化行政的認知與實踐，和後來的文化領導工作相互呼應、不謀而合。很多人以為他後來走上文化行政領袖的路，是意料之外，其實，他已經逐漸在南部醞釀一些藝術管理知能，早已「超前布署」，並非白紙一張。

1982年是黃光男「藝」氣風發的一年。除了擔任高雄市中國書畫學會理事長，獲得了第1屆「高雄市文藝獎章」之外，他更考上臺師大美術系研究所。藝術進修更上層樓，也將親炙更多藝術名師。

在師大跟隨大師

臺師大前身是臺灣總督府高等學校（臺北高校），戰後1945年改制為臺灣省立臺北高級中學，旋即於隔年改制為臺灣省立師範學院，勞作圖畫專修科（四年制）在第二年創立（1947），是臺灣戰後最早設立的美術專門科系，因為十年之後，國立臺灣藝術專科學校美術工藝科才成立（1957，今國立臺灣藝術大學工藝設計學系），文化大學美術系則設立於1963年，更晚一些。勞作圖畫專修科只運作了一屆，隔年1948年就更

黃光男，〈岩〉，1983，
彩墨、紙，72×140cm，
高雄市立美術館典藏。

名為藝術系（1967年改名為美術系），首任系主任莫大元。1949年7月起由黃君璧（1898-1991）擔任系主任，並歷經1967年由省立升格為國立，直到1969年才由袁樞真接任。

黃光男（右）就讀師大美術所時期，與老師王秀雄合影。

前前後後，師範大學美術系「師」才濟濟，教學成員有溥心畬（在校期間1949-1963）、廖繼春（在校期間1947-1973）、林玉山（在校期間1951-1977）、陳慧坤（在校期間1947-1977）、黃榮燦（在校期間1948-1951）、馬白水（在校期間1949-1974）、陳承藩、施翠峰（在校期間1955-1962），鄭善禧（在校期間1977-1991）等。

師大美術系碩士班在三十五年後才成立（1981），比1962年的文化大學中國文化研究所藝術學門晚了二十年。想像一下，數十年下來，累積這麼多師大校友及藝術青壯輩，想進修的人一定很多，入學考想必非常激烈，能考上的也一定要非常有實力。三專畢業的黃光男更必須先「繞道」取得大學學位才能報考（因此就讀高師院國文系），以非師大校友在職身分考上碩士班，應該比其他大學畢業同好較為辛苦才是。他在近一百五十位的考生中脫穎而出，成為第2屆師大美術研究所的研究生。

已經舉辦過十次以上個展、出版三本畫冊及一本研究論文，甫獲「高雄市文藝獎章」、且剛接任高雄市中國書畫學會理事長，又是屏東師範學校老師，算是如日中天。雖是南臺灣「一方之霸」，黃光男仍求知若渴，毫無驕滿之情。在《近代美術大師的講堂》一書，他提到林玉山、黃君璧、李霖燦的風采，感恩之心與興奮之情溢於言表。

他和「臺展三少年」林玉山教授的緣分，早在進入師大受業之前就有接觸。有一次，藝專時期的黃光男曾經將自己的畫〈吉祥安居圖〉送往文墨軒裱褙準備參展。取件時，老闆拿一張便條紙給他，說是林玉山教授的好意提醒：「若你是那一隻鳥，牠能夠站立嗎？多看看多研究牠

的生態。」命運安排如此巧妙，這張紙條其實約定了未來兩人的師生關係。研究所修課期間，黃光男每週兩小時「親炙師澤」。林老師在創作動機、構思布局、情境營造、人格思想、寫生觀察、技法磨練等各層次耳提面命，讓當學生的眼界大開、「藝識」提高許多。

想起「白雲堂」主人黃君璧，更是讓學藝青年有不虛此行之感。不過，在還沒認識到他之前，已從屏東師範學校白雪痕老師所提供的山水畫教學錄影帶見識到這位「藝壇宗師」的魅力。一口廣東腔的黃君璧教授學養淵博，收藏更是豐富。他信手拈來，入古出今，彷彿是一部活的中國藝術史大辭典。研究所的授課很特別，他要求學生每週「植樹」——鉛筆速寫三棵樹，就它們的生態、組合加以點評。他沒因為學識過人而持著食古不化的心態，強調寫生與心境的契合。雖然貴為大師，政壇及名人從學者眾，他仍然保有夫子的傳承熱情與文人的謙謙風範，樂於與年輕學生分享。黃光男於1987年出版《黃君璧繪畫風格與其影響》，顯示對這位大師的崇高敬意。

到故宮聽李霖燦的中國繪畫課，讓南部來的黃光男有春風化雨、仰之彌

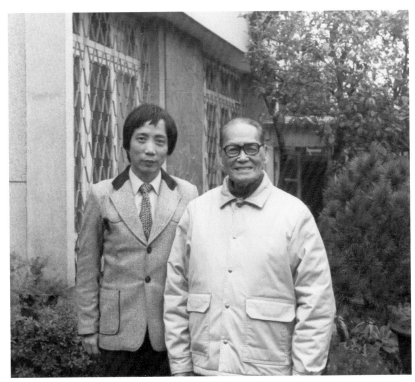

高的感受。上任北美館館長之際，再度向他請益。老師鼓勵再三：

> 博物館工作是人類最美好的工作，一則可以閱讀典藏品的內容，
> 並可整理出主題各異的張力，提供大眾學習或休閒的機會，它的
> 成效有如傳教士對民眾施恩的喜悅。

這一路指引下來就是二十三年三個月，後來的兩個博物館工作中，
都印證與實踐了這段話的精神與價值。

研究所成績如何？「國畫創作研究」、「專家畫研究」都是他的強
項，都有90分之譜。1985年，黃光男以論文《宋代花鳥畫風格之研究》
取得碩士學位（86分），指導教授是「林英貴」，也就是林玉山。

師範、藝專、高師院、臺師大一路下來，他的學習拼圖即將大功告
成，但非終點，還有最高學歷博士學位尚未「達陣」。此外，等待在他
前面的，是另一段驚奇之旅，「藝」發不可收拾！（此語出自洪孟啟部
長對藝術發展司的雙關評語，「一發」、「藝發」同音。）

1990年代黃光男（前排右2）
擔任臺北市立美術館館長，與
館內同仁及顧問合影。前排右
起：劉天課、黃光男、李霖
燦、林玉山、楊三郎、蘇瑞
屏、梁秀中、凌嵩郎，二排右
一何浩天、右三張德文、左二
李奇茂、左三王秀雄。

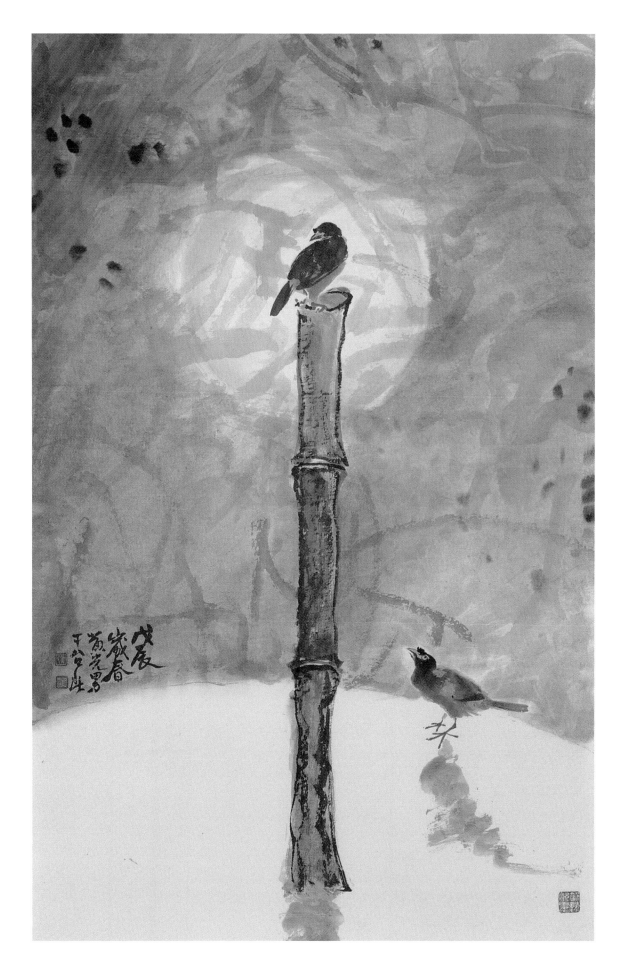

3.

「藝」發不可收拾

黃光男通過1986年的甲等特考，成為臺北市立美術館首任館長達八年五個月。這是他的生涯轉捩點，從單純的水墨畫家與教師變成藝術行政領導者，視野與經驗因此大為開闊，奠定他往後多元發展的基礎。除了個展，他也大量發表研究論著如《元代花鳥畫新風貌之研究》、《黃君璧繪畫風格與其影響》等，以及第一本《美術館行政》的出版。於此期間，更以《宋代繪畫美學析論》取得高師大文學博士學位，獲得屏東師專、高師院（大）傑出校友。1989年因「向畢卡索致敬展」，繪畫風格開始走向抽象與構成。

[本頁圖]
黃光男攝於臺北市立美術館廣場。

[左頁圖]
黃光男，〈明鏡〉（局部），1988，彩墨、紙，136.6×70cm，高雄市立美術館典藏。

無心插柳

常言道，機會是留給準備好的人。黃光男持續耕耘，升等副教授、取得碩士學位，無非是為了追求藝術、精進創作。然而，無心插柳柳卻成蔭，北美館於1983年底開館，1986年甲等特考重啟並新增筆試，陳漢強任北市教育局局長（1986-1991），三個不相干的因素竟然讓一個不相干的「路人甲」南部水墨教授捲入了這場人事震撼之中，跌破大多數專家的眼鏡。歷史的小小弔詭在這裡發揮了作用。

1968年，考選部宣布首次舉辦公務人員甲等特種考試，報考資格有三種：具博士學位者，並曾擔任有關工作相當於薦任職務三年者；有碩士學位者，並曾任有關工作相當於薦任職務五年者；曾任教授、副教授三年者。若考試通過，將以簡任或高級薦任職等推薦到各機關任用。「為國家擴大延攬高級專門人才」是甲等特考的目的，當時的行政院院長嚴家淦接見上榜生時如是說。例如，宋楚瑜通過後「真除」（正式任命）為行政院新聞局局長。1981年報導政府副司長級以上官員高達十九位沒有任用資格，文建會（今文化部）就有三位。不過，另一則報導指出，此項考試解決了「高級官員中不具公務員資格，或雖具資格但職等不合」的尷尬，但也有操縱護航之嫌，或言「救濟的變相銓敘」、「開後門」、「直昇機的空降部隊」等貶抑之詞，監察院也因此介入調查。

1982年，一篇由筆名「吳二先生」於《民生報》副刊發表的〈七彩詞釋義〉，諷刺社會中七種顏色的角色，其中就包含甲等特考的「黑官」。文章結語：「黃牛、黑官、綠卡，病根難斷，有病難醫」。特考成特權或「恩科」之疑慮，此「黑官問題」逐漸浮上檯面，當時立法院甚至公開挑戰經濟部部長趙耀東的資格。1983年甲等特考由任用考試改為資格考試，除擴大政府人才庫，也解決長年來被詬病的弊端。1984年中，行政院院長俞國華宣布「一律不得進用未具任用資格的高級人員」。甲考是否是「假考」，紛紛擾擾，直到1993年中才畫下句點。

藝文界裡，以甲等特考身分任職者：張植珊、劉萬航、余玉照、厲

[左圖]
黃光男曾經是劉先雲（中）的書畫老師，右為作者廖新田，攝於史博館口述歷史計畫，2004年。

[右圖]
黃光男與雲科大校長張文雄（左1）、前教育部部長蔣偉寧（左2）拜訪薛光祖（右2）。

威廉都擔任過文建會主管職，陳癸淼擔任過國立歷史博物館館長。1984年報導，臺北市議會教育小組議員審議美術館組織規程及人事編制，關切北美館蘇瑞屏代理館長的職缺問題。「蘇瑞屏很無奈的說，她是黑官，目前也只是代理館長而不是館長。」當時的教育局人事室主任表示「目前只有考試院舉辦甲等特考，蘇瑞屏才有可能有任用資格。」換言之，「黑官」透過甲等特考可以「扶正」（或洗白）。北市府祕書長馬鎮方於市政總質詢時表示，如果蘇代館長無法通過甲等特考，將改派錄取者出任。市府甚至「要求」她參加考試。為此，市議會提議將美術館預算全部擱置再審。

市府馬祕書長一語成讖。七屆的甲等特考停辦四年多之後，1986年3月再度開辦，五十七個類科計錄取八十六人，皆為十職等以上高級文官。新增加筆試（以策論與方案為原則並兼顧理論與實務，就內容、創見、結構、文詞等評分），通過者才能進入第二階段的口試及著作審查。輿論肯定此舉可以杜絕「倖進」之弊。

當時，黃光男平時趁著到臺師大修課時順便教一些「老」學生貼補家用，其實都是教育界的前輩如劉先雲（1910-2006，曾任省教育廳廳長、教育部社會教育司長兼國立教育資料館館長、臺北市教育局局長、教育部常務次長等職）、薛光祖（1919-2016，曾任省教育廳主任祕書、高雄

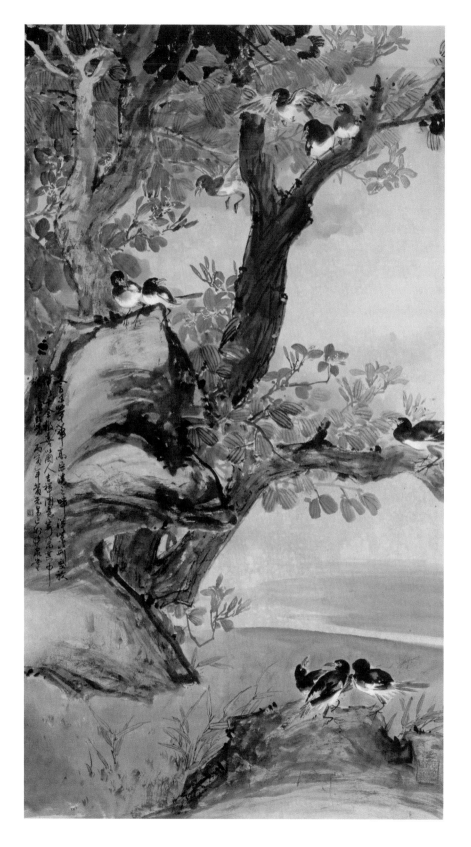

師範學院院長等，是九年國教推行的見證者）等。待甲等特考消息一公布，他們便慫恿黃光男報考。他自忖：一個月薪水才一萬多，報名費就要六千塊，沒把握又覺得有內定，實在不想浪費錢。拗不過老先生們的催促，最後還是不抱希望地報了名。

考前，考選部重申平均錄取率29.64%的特考絕不放水，營造嚴格淘汰的氛圍。有報導：「考選部不否認考試類科中的一些職缺，目前正由未具任用資格者『代理』，但他們能否通過考驗，則需憑真才實學。」甚至考前公布報考資料，宣示絕非「因人置事」。加上立委陳進興質詢不少「黑官」報名參加，引人疑竇。種種監督，讓這次考試引起大家的側目。

[左頁圖]
黃光男，〈冬之華華〉，1986，
彩墨、紙，169.9×93.9cm，
國立臺灣美術館典藏。

未考先轟動，馬英九、黃俊英、高孔廉、伍澤元、曠湘霞、焦仁和等都在列，可謂「高官雲集」。教育行政人員美術組有六人應試，報紙以「臺北市府會風雲人物」報導蘇代館長應試。黃光男回憶，「美學與美術管理」考科書籍不多，只有史博館館長包遵彭有過一些文章。幸好幾年前到日本教育參訪時，他空出一天時間參觀當地的美術館、民族博物館，才更進一步了解博物館的目標與功能，因此有更深的認識；至於其他領域，平時就有涉獵，算是駕輕就熟。

考試這事兒總是會有幾家歡樂幾家愁，五百七十位應試者只有一百五十二人進入第二輪口試。黃光男、凌公山入選，蘇瑞屏語帶哽咽：「我失業了！」安慰者有之，但還是必須面對現實。市長許水德指示教育局與人事處重新檢討館長人選。

口試時主考官問：「假如你成為美術館館長，對於前任美術館館長聘任的人員，將如何處理？」他回應：「人盡其才。」簡單明瞭、鏗鏘有力。這個答案似乎令人滿意，1986年6月28日考試院門口貼著榜單：黃光男分發任用（洪孟啟也在名單上，後擔任文化部部長；莊芳榮曾任傳統藝術中心籌備處主任、文建會專門委員），另有列冊候用人員。

陰錯陽差、造化弄人，這位現代「狀元」將成為首任的臺北市、也是臺灣第一座現代美術館的館長！

因為這一波折，報端有「安排蘇瑞屏出路不易 黃光男短期恐難就職」的標題。雖然遲了六天，蘇瑞屏被調任臺北市教育局約聘研究員，把1983年開館展出的〈低限的無限〉雕塑塗回紅色之後，還是在1986年9月6日交出了印信，首任北美館館長「意外地」是黃光男。或許是為了表示善意或化解尷尬，半年後，黃館長送給蘇前代館長一張主

李再鈐1983年的雕塑作品〈低限的無限〉，因某個角度像顆紅星而引發喧譁一時的「紅色雕塑事件」。

題為〈小鳥枝頭亦朋友〉的畫，兩隻翠鳥站在枝頭，旁有菊花、芒草，寓意明白。

當時北美館的上屬單位是教育局，頂頭上司教育局局長陳漢強正好曾是他母校屏師的校長，算是老長官，否則誰會任用這個南部來的、沒背景的「小子」？1990年林強的〈向前行〉中「阮欲來去臺北打拚 聽人講啥米好康的攏在那」的歌詞提前在這裡應驗了。

萬事起頭難

雖然曾在臺北讀書，生活、工作重心都在南臺灣，面對北部新工作雖不至於人生地不熟，也是萬事起頭難。的確是，居住型態要改變，自己的專長是傳統水墨卻要掌理現代美術館，面對的人不再只是單純的學生、同事，而是行政人員，甚至是議員；以前發言的身分是學者，現在說話要更有分寸；媒體、預算、行政、文化交流……，林林總總，不一而足，擺在眼前的挑戰是巨大的、不確定的。心情上則是喜憂參半，喜的是可以發揮所長，為民服務；憂的是行政經驗不足，恐誤了大事。但入廚房就要不怕燙，闖江湖就要有膽識。

綽號「八哥」的黃館長形單影隻北飛，他自嘲「有巢歸不得。八哥又落單了！」幸得太太「燕子」的支持與諒解，方得成行。匆忙接任，臺北還沒有找到居所，一開始只好借住親戚家。有時想到館務複雜，常常在半夜驚醒，乾脆起來畫畫抒發憂慮情緒。一個月下來，他只回家兩次，停留時間總共不到二十四小時，真的是到了「以館為家」

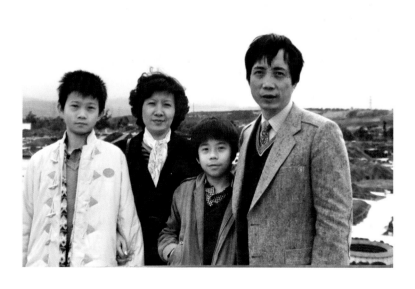

1985年，黃光男與妻子郭秋燕（左2）、大兒子宗照（左1）、二子宗偉（右2）全家合影。

黃光男，〈白頭之盟〉，1986，
彩墨、紙，42×60.2cm。

的地步，實在辛苦。年底，高雄的房子賣了，舉家喬遷臺北。黃光男也
有了新造型：他利用新年假期把頭髮給燙了，因為太座看他電視上接受
訪問時，額前的那一撮髮掉下來不太好看，這樣整理之後比較有精神。

　　將事業重心移往臺北，家庭也北上團聚，安頓之後，看起來他已蓄
勢待發。

館長的起手式

　　還沒上任辦公，首先就要「應付」媒體的訪問，必須小心而謹慎：

　　　過去我雖然提出高雄美術館規劃的意見，但對臺北美術館了解不
　　　多，實在不敢隨便發表言論，不過我會本著求學時的努力態度，
　　　儘量去做。

　　　我了解不多，必須待深入研究，才可能提出完整計畫。我一直努
　　　力求學，作畫、寫文章也都抱持相同態度，擔任館長也將同樣全
　　　力以赴。

1988年，臺北市立美術館戶外一景。圖片來源：藝術家雜誌社提供。

　　但是也提出擔任文化行政領導的初步看法，其實相當四平八穩、有模有樣，甚至相當有定見，讓人驚訝他哪來的這些知識：

> 我會使美術館成為大家心嚮往之的地方，也會讓美術館一切公開，絕不令大家失望。

> 首先要確立的原則是：如何表現現代的中國風貌？外來文化是營養，我們拿來運用於繪畫，不就能呈現這個時代的風貌？

> 今後，美術館會朝向加強館際合作、聯繫國內外美術館支援、合作，希望幾年後能將世界級名畫帶給大家欣賞。

> 我想確立解說員的功能，讓館員積極地帶領民眾。

> 典藏、維護、研究及教育、展覽，美術館應注意現代科學的應用。

> 今後我會使他們的工作分類精細，每個人更能安心投入。我還想借用美術館的力量，結合社會資源，培養幾個美術人才。

> 希望市民能從認識美術館、喜歡美術館，進而應用美術館。

> 繼續致力高層次品質文化的提昇，但要從「普遍化」的目標著手。

館長不是「做館長」，最重要的是整合、協調的工作，尊重專業技術和專家。

在接受雜誌訪問時，他提出洋洋灑灑的十點「施政目標」，更為全面：一、舉辦國內外著名畫家美術展覽。二、充分利用展覽場地。三、加強館際合作，促進國際文化交流。四、舉辦相關活動，透過傳播媒體的協助達到服務社會、發展社會的目的。五、計畫國內名家專題展或趨向展。六、建立各項制度（包括典藏、研究），以建立民眾對館方的信度與信心。七、從事美術學術之研究，以提昇美術館之學術地位。八、配合政府政策，結合社會與學校共同推廣美術教育。九、積極展開各類書刊出版。十、藝術的、文化的、教育的、經濟的、現代化的和服務的六大特性，建立本土文化的精粹。

他也邀請百來位藝術家座談，廣徵意見。楊三郎（1907-1995）致詞表示，過去美術館的作風比較不合藝術界的希望，黃館長是有才能的，希望大家都鼓勵他。

上任館長後，依據民眾參觀習慣調查，他調整了夜間開放時間，從星期三改為星期日。接著，第一檔展覽是「印象‧臺北」，邀請一百五十多位畫家以各種材質就臺北市的風景、生活景觀表現發揮。老、中、青三代共聚一堂，似乎也是為這位剛上任的館長贊聲（tsàn-siann）。第二檔是「紀念蔣公百年誕辰漫畫大展」，也是人聲鼎沸，各家雲集。第三檔「現代眼」申請展則是現代藝術家的世代展現。三檔都是人氣十足；看來，有黃光男的地方將會有亮點、掌聲。

年底，「黃光男入主臺北市立美術館」成為各媒體年度藝文新聞的前幾名，這個知名度，是南部的黃光男教授所始料未及的。他正站在臺灣藝文舞臺上，

臺北市立美術館館長黃光男館內展場留影。圖片來源：藝術家出版社提供。

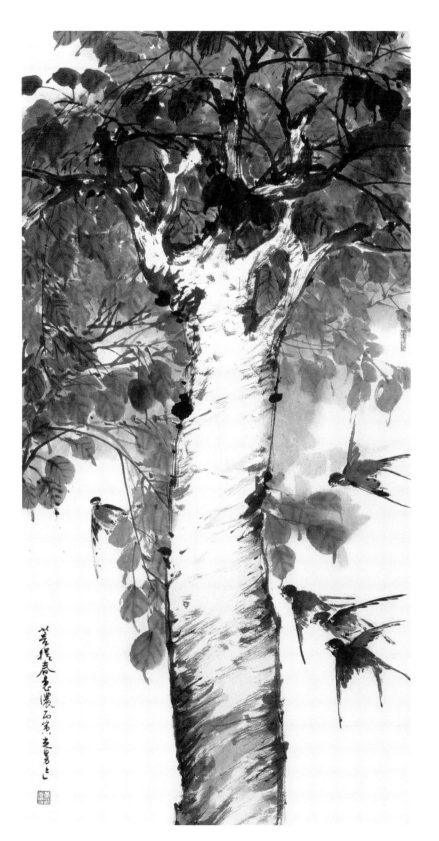

鎂光燈聚集，觀眾正等待他一場場精采的演出。所謂時勢造英雄、英雄造時勢，北美館的「黃光男時代」就此開始。

四年之後，黃館長對北美館的定位更清楚：美術館將以文化行銷來經營，目標是成為「文明的美容院」與「現代的大教堂」。

危機管理

掌聲之後，黃館長的美術館行政開始進入深水區，正是測試領導者能耐的時候。多位知名畫家都未通過申請展審查，藝術界流傳一封批評美術館的公開信，黃光男回應：「我們的審查是沒有私心的，美術館信賴所有的審查委員。」高中生也來湊熱鬧，泰北高中美工科抗議北美館拒絕展出，他則解釋美術館是一個專業、學術與國際的展覽場地。「臺灣美術新風貌展」被質疑遴選及主題，他解釋，展覽只

[左圖]
1993年,「臺灣美術新風
貌」展覽開幕。

[右圖]
「臺灣美術新風貌」展場
一景。

是開端,日後還會有更多的研究。

　　展出南加州現代美術作品,其中一位藝術家的小作品不願加罩保護,於是派了四個人看顧,沒想到還是遭竊了。保險公司雖照價賠償,還是引來不小風波。「前衛實驗──公寓展」遭祝融毀損,又有密告是人為造成,引來不小震驚。畢竟美術館的文物安全是件大事,不能輕忽。又,建館才幾年,調查報告顯示有數百處滲漏水,例如,新加坡畫家陳文希的水墨畫曾因此受損,嚴重問題引起臺北市議會關切,直到2005年仍有滲漏陳疾。這些軟硬體問題,館長必須逐一克服,因為展覽及活動是不能停的。

　　1988年最為激烈。「中國‧巴黎:旅法畫家回顧展」展覽之際,市議員潘維剛在市政總質詢時對館長黃光男嚴厲批評「公私不分、為人不誠、舉措不當、辦事不力」;隔年,又是「畢卡索橡膠版畫展」(P.70)當刻,潘維剛抨擊人事頻頻更換、蒐購典藏作品人謀不臧。黃光男一一解釋,合法無弊端,顯然此時外在政治與社會壓力很大。有人看不下去,倪再沁在黃館長離開後寫了一篇文章〈政治的歸政治‧藝術的歸藝術──對臺北市議會頻頻以外力干預藝術發展有感〉(《雄獅美術》296,1995.10)

[左頁圖]
黃光男,〈春〉,1986,
彩墨、紙,122×61cm。

「達達的世界」藝術展　賴瑛瑛

抨擊議會假監督之名行干預藝術自由之實。張振宇接任館長之後也「不遑多讓」，一方面批評前館長的「黑箱」，另一方面也被外界批評恣意行政，一干北市議員因此介入處理，終以辭職收場。政治與藝術的命題，在臺灣總是糾纏不清。

「達達的世界」展被陸蓉之批評為「臺北的達達一點也不達達」，「挨轟的」黃光男安排了一場和「揭瘡疤的」陸蓉之的對談，留下珍貴的建議與反思的紀錄。很顯然的，藝術界的期待是很殷切的。

不過，李銘盛在美術館內留下屎尿可讓眾人皺眉頭。八天後，這位「表演」藝術家又演出「表演藝術家李銘盛與市立美術館館長黃光男談達達談藝術談教育」劇碼。站在美術館廣場

［上圖］
1988年，《藝術家》雜誌報導「達達的世界」藝術展開幕。圖片來源：藝術家雜誌社提供。

［下圖］
黃光男（右1）赴東京原美術館訪問，與原美術館副館長（左）及館員於由廁所改建的裝置藝術作品合影。

上朝大門直喊「黃光男，黃光男」一個多小時。他再從皮夾裡掏出書上剪下來的黃光男照片、簡歷，並指著紙片叫著「黃光男來了，黃光男在這裡……」。館長則四兩撥千金：「有反應，表示展覽有人看。但是藝術家的任何行為則應該有責任感，有前瞻性。」李銘盛後來在美術館的展品錄影帶被洗除影像，面對指責，黃光男虛心以對：「我不否認，在職人員訓練的工作，我們還要加強。」另一行為藝術家劉秋兒的「繪畫秀」遭駐警驅趕，館長堅持為維護公共安全須事先申請。賴佳宏控訴他

的〈巡禮〉作品被不當修復，館長也必須出面處理。

　　而美術館的兒童美術班一向受歡迎，甚至有家長清晨就徹夜排隊，引來抗議；黃館長親自向家長溝通，並改以抽籤平息紛爭。「全國藝術家聯誼會」發函給相關單位，指控黃光男向水墨畫家劉國松索畫，並私吞畢卡索作品，結果是誤會一場。北美館首次採用分級以區隔「兒童不宜」的展覽，如1990年「日本浮世繪特展」、1991年「貢巴斯與羅特列克展」，自此，其他展覽跟進，解決長年來色情與藝術在臺灣社會的扞格，雖然邏輯上有些怪異。

　　有為有守、有進有退，做得到、挺得住、看得遠，一位館長的領導力就在紛至沓來的危機中展現。水墨畫家黃光男夠資格再加一個專長：藝術行政。

黃氏領導・開創館際合作

　　臺灣公立美術類博物館，若按時間排序，最早是1955年的史博館，以及同樣位於南海學園的國立臺灣藝術館（1957成立，1985年改名國立臺灣藝術教育館），再來是1965年的國立故宮博物院，接著是1983年的北美館、1988年的臺灣省立美術館（1999年改名國立臺灣美術館）、1994年的高雄市立美術館。至於其他各縣市美術館，都是在2000年之後。百家爭鳴，另當別論，於此之前，臺灣現代美術館的舞臺非北美館莫屬。

　　新的舞臺本來就吸睛，加上主事者是點子王、人氣王、行動派、快刀手，兩者「藝」拍即合，結果是「藝」氣風發、「藝」鳴驚人、「藝」發不可收拾！

【關鍵詞】藝術行政

　　顧名思義，這個詞指的是美／藝術機構的專業發展，基於政策規劃所進行的行政措施，有時與「藝術管理」、「美術館行政」通用。當今藝術博物館或美術館組織大體分為：展覽、典藏、研究、推廣、教育、文創、行銷等，所動用的專業領域非常廣泛，而過程也相當複雜，因此其行政作為乃逐漸與一般行政區分開來，成為獨特的區塊。西方藝術管理大約發展於1960年代；臺灣出現這個詞則約在1980年代左右，但首部專門著作是黃光男在1991年出版的《美術館行政》，可說是開風氣之先。

黃光男拜訪法國文化官員，考察國外文化政策，約1990年代。

1993年，北美館慶祝開館十周年，攤開來的成果，其實也是黃光男的文化行政績效大檢視，洋洋灑灑：參觀人數年平均約六十萬（1993年七十六萬人）、展覽四百九十一檔、收藏兩千三百多件（卸任前達兩千八百件）、五十一種出版、五百二十五場演講、活動兩百八十二場、美術研習一千四百八十五班、四百多名義工……，他豪氣地宣布成立「亞太當代藝術研究中心」，以深化國際接軌。

仔細攤開黃氏領導成績，在無前例可循之下，每每出手，都是開創新頁。

國際交流最亮眼。不知道哪來的跨海勇氣，他像蜜蜂一樣頻頻飛到國外採花粉回臺北釀蜜，開創了「超級西洋大展」風潮。巴黎「眼鏡蛇」藝術群創始會員高乃伊（Corneille Guillaume Beverloo, 1922-2010）及收藏家最先到訪，並且和歐豪年一起創作了一張畫；第二檔國際展是「德國現代美術展」；第三檔是美國「查理‧摩爾建築藝術展」，該展創十萬參觀人次。洛杉磯市文化事務局局長邀請黃館長前往交流，美國在臺協會高雄分處新址落成，邀請黃光男等七人赴美觀摩一個月，確認爭取國際地位是美術館的要務。他應邀到日本考察美術館，得到「美術館現代化必須以國際化

為前提」的心得。1988年應法國文化部之邀訪問了三個禮拜，特別造訪藝術家咖啡屋，感受徐悲鴻、林風眠、常玉等人在現場談藝的氣氛。之後的「中國・巴黎：旅法畫家回顧展」，顯示他的文化交流視野不僅是讓外國藝術家進來，也關心華人藝術家走出去。訪法的第二個成果是「畢卡索展」，接下來是跟美國接洽的「達達——永遠的前衛」特展暨國際研討會、美國綑包藝術大師克里斯多（Christo Vladimirov Javacheff）文件展、超現實主義大師德爾沃（Paul Delvaux）展、普普名家車畫藝術活動展、法國尼斯畫派展、紐約建築展、「臺北——紐約：現代藝術的遇合展」、米羅大展、法國攝影家布列松夫婦聯展、阿爾普大展、羅丹雕塑展、美國赫希宏美術館展、白南準錄影藝術展、奧運百周年紀念版畫展、夏卡爾畫展、澳洲當代藝術展、法國雕塑家塞薩（César Baldaccini）作品展、德國藍騎士畫派展……，加總起來，這些展覽可以說是西洋美術的小拼圖，對臺灣西洋美術史素養的提升有相當大的貢獻。

［上圖］
1988年，克里斯多（中）赴北美館洽談個展事宜，展覽會議一景，右為黃光男。

［下圖］
1993年，黃光男（左）主持臺北市立美術館「羅丹雕塑展」開箱記者會。

1989年「畢卡索橡膠版畫展」，臺灣十位畫家（吳炫三、林惺嶽、陳庭詩、陳錦芳、楚戈、董振平、劉其偉、劉煜、鄭善禧）以「向畢卡索致敬」為題搭配展出。黃光男以更抽象式的水墨〈四分之四與畢卡索〉參

展，對應畢卡索的藍色、粉紅各時期。四分之四等於一，也就是圓，用來表示對大師的推崇。慣常以水墨寫生的黃光男，在經歷這一番國際洗禮之後，已從地方視野轉到國際，除行政，也有創作上的直接影響。他的藝術不知不覺中正在蛻變著。這就是「讀萬卷書行萬里路」的大作用。他遵循的是古訓，不是崇洋媚外的心態。這些交流經驗累積了館際合作的篤定看法。在一次訪問中，他如數家珍，胸有成竹。一步一腳印勤於走動，從私立美術館入手，實力漸增，國際聲名漸為人所知，能做的範圍就擴大，但是，不要在國際交流中忘卻自己的面貌。

忙碌對外，也不忘整內。美術館為年輕創作者開闢前衛藝術的實驗場，一檔檔臺灣和大陸藝術家展覽陸續推出，琳琅滿目、此

起彼落，如黃君璧、徐悲鴻、林風眠、劉海粟、常玉、潘玉良……；行政方面，與故宮博物院、史博館、自然科學博物館、省立博物館、文化中心代表組成國內第一個博物館聯合組織「中華民國博物館學會」。還有首度參與國際博物館組織會議：國際博物館協會（International Council of Museums，簡稱ICOM）、國際現當代美術館專業委員會（International Committee of ICOM for Museums and Collections of Modern Art，簡稱CiMAM）會員，參與全國文化會議美術組（劉萬航、王秀雄、何懷碩、林書堯），管理「美術家聯誼中心」（黃國書舊宅），選派人員出國進修，發起美術學術論文雙年獎，開啟典藏系統作業，臺灣現代美術首度大規模赴澳洲舉辦巡迴展……，每一項作為、計畫，都對往後臺灣的美術內容與美術館管理有一定程度的影響。

身為北美館的大家長，並沒有如許多畫家來得資深，他倒像「桶箍」（tháng-khoo），以行政、資源運用把臺灣藝術界老、中、青三代緊緊地、扎實地綁在一起，因此有一股臺灣美術的力量作用著。

坊間有「黃光男學校」一說，指的是在他手下「歷練」的下屬（王素峰、白雪蘭、石瑞仁、李玉玲、李美蓉、辛治寧、林平、徐文琴、康

[左頁上圖]
臺北市立美術館「畢卡索橡膠版畫展」教育推廣活動。

[左頁下圖]
1989年，臺北市立美術館「畢卡索橡膠版畫展」展場一景。

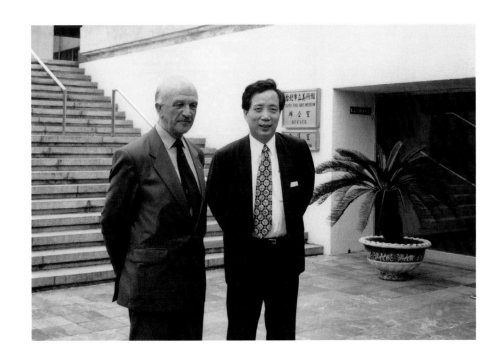

1994年，黃光男（右）與法國羅浮宮館長拉可洛德（Michel Laclotte）合影於北美館行政辦公室外。

添旺、張元茜、潘台芳、賴明珠、賴香伶、賴瑛瑛、黃慧琪等），以及他的學生群所構成的臺灣藝術研究、博物館實務與理論「學派」，分享了他的做法、想法。內行人都知道，當黃光男的學生很幸福，但是當他的屬下則必須鎖緊螺絲。這也意味著，他是一位和善的老師，一轉頭就變成一位要求嚴謹的長官。從「黃光男學校」畢業的學生，專業上都有一片天。

首開美術管理撰述先例

公務忙碌之餘，黃光男不忘畫家本色，每天晚上仍要求自己至少畫一個鐘頭才得就寢。1990年考上高雄師範大學國文系博士班，實踐陳丹誠老師贈印的齊白石名句「一息尚存書要讀」。很難想像，他如何能兼顧多方？他就是能，因為他的座右銘是：「如何把片斷的時間變成有用的時間，就是尊重你的生命。」進入五十五歲時的感想是：「生日是生命的結算時刻，剩下來還有多少可計量。」這是他對生命的體悟，更顯示出他善用時間。廖仁義說，他的名言是「時間管理就是生命的管理。」這是黃光男在2003年訪問巴黎時告訴他的話。

[左圖]
1993年，黃光男（左）取得國立高雄師範大學國文系研究所博士學位，與指導教授張子良合影。

[右圖]
2003年，黃光男（左）前往巴黎臺灣文化中心出席國立歷史博物館展覽，與廖仁義合影。圖片來源：廖仁義提供。

八年多的北美館館長一職，除了驚人的美術行政成果，論述之手也不停歇，共計出版了四本研究論文、三本美學散論、三本畫冊。最為特殊的是，他將藝術管理經驗轉化為文字紀錄，《美術館行政》（1991）、《美術館廣角鏡》（1998），是臺灣少見的博物館實務著述，開啟了臺灣博物館管理的研究風氣。戰後臺灣博物館館長專注於博物館論述且具一定質量者，除史博館館長包遵彭，黃光男應是第二人；但是，現代美術館管理方面，黃光男應是第一人。因為這領域的論述質量均有可觀，又有英文翻譯，國外論文參考他的著作者不在少數。根據「臺灣期刊論文索引系統」（共計二百五十八篇），黃光男最早關於博物館的發表是1988年的〈美術館與美術教育〉（《國教天地》77期），〈美術館的教育功能〉則刊登在自家北美館的刊物《現代美術》；1990年發表〈美術館風格之建立〉；1991年有六篇。《美術館行政》乃以此為基礎並於該年劍及履及出版的。

擔任史博館館長後，他再出版《博物館行銷策略》、《博物館新視覺》、《博物館能量》、《博物館企業》及英文翻譯*Museum Marketing Strategies*與*The Museum as Enterprise*。在他所指導的一百四十三本博碩士論文中（據臺灣博碩士論文加值系統），共有四十二本博碩士論文研究相關博物館議題，可見發揮了相當廣泛的影響力。

1992年他出版《美的溫度》，把他在藝術行旅的所見、所聞、所感以散文的方式書寫下來，是「硬梆梆」的學術研究和藝術行政寫作之外的一種有「溫度」的自我表現。接下來的《走過那一季》、《文化採光》、《圓山捕手》、《南海拾真》等都是他嚴肅創作之外的小品美學。其中還有五篇文章列為小學課本內容，例如〈維也納音樂家的故居〉被南一書局選為五上國語課本第十三課，可見是「老少咸宜」！

他的創作、研究、散論、傳承等都是生活、專業、工作諸種經驗下實實在在「隨遇而安」的深度轉化，所謂「天道酬勤」，一點也沒浪費。

黃光男的散文〈維也納音樂家的故居〉收錄為國語教材。

能畫、能寫又能研究的黃光男，寫作範圍囊括書畫研究、博物館經營、美學闡釋、藝術教育、散文創作等，書寫能量豐沛。在忙碌的館務、校務行政之餘，仍抽空寫作，著作等身，歷年來已出版超過三十本作品。

《美術館行政》，1991。

《美的溫度》，1992。

《藝海微瀾》，1992。

《宋代繪畫美學析論》，1993。

《走過那一季》，1993。

《圓山捕手》，1995。

《南海拾真》，1997。

《博物館行銷策略》，1997。

《美術館廣角鏡》，1998。

《臺灣水墨畫創作與環境因素之研究》，1999。

《如何開發博物館的社會資源》，2000。

《文化掠影》，2001。

《博物館能量》，2003。

《博物館企業》，2007。

《畫境與化境：繪畫美學與創作》，2007。

《氣韻生動：文化創意產業20講》，2016。

《近代美術大師的講堂》，2018。

《斜陽外》，2020。

4.

史博館・活博館

黃光男轉任史博館館長達九年七個月。藉由北美館的行政經驗,他提出許多活化計畫,把《國立歷史博物館館刊》改名為《歷史文物》,規劃「中華文物通史」常設展反映更宏觀多元的觀點。他善用南海學園的優勢,上任後再加設四樓挹翠樓及露天咖啡廳,舉辦音樂活動活絡人氣。文化科技、城鄉連結、行動博物館、文創行銷、兩岸與國際交流、姊妹館簽訂、澎湖古沉船發掘計畫、組織改造、館長會議⋯⋯都是他的創新績效。不過,最亮眼的是他開創超級大展風潮,「兵馬俑——秦文化特展」創一百零五萬五百三十七人的紀錄,讓他登上「百萬館長」的稱號。

[本頁圖]
黃光男擔任國立歷史博物館館長時期赴俄羅斯訪問。

[左頁圖]
黃光男,〈俯者聞〉(局部),1999,彩墨、紙,136×70cm。

宜今更宜古

水墨畫家「誤闖」現代美術館，也有模有樣地當了八年多的館長。一開始跌破許多人的眼鏡，最後博得眾多掌聲，非浪得虛名。若黃光男館長轉任國立歷史博物館館長，說來應是名正言順、適得其所——或者說「宜今更宜古」。

冥冥中似有安排，幾年來很少有個展的他（一方面忙，一方面避嫌），1994年中在史博館國家畫廊展出。當天，陳康順館長一再強調：「今天只有一位館長，黃光男是畫家。」誰知道半年後，在史博館展覽的「畫家」變成史博館的「當家」。管現代的館長回頭管傳統，不會尷尬，應該說頗為恰當，因為大家都知道書畫是他的老本行。這次展覽，畫家及詩人的楚戈觀察得很清楚，因為經歷了八年的現代性「新震撼」，他的創作已幡然改圖，不管是潛移默化或刻意調整。楚戈表示：「黃光男不算是一位全然的國畫家，他還展出了不少非傳統國畫形式的新風格作品；他也不是一位純粹現代畫家，他現在仍畫傳統國畫。……表明他是在傳統與現代之間正舉步欲前的狀態，並非完全停滯於傳統；也非放棄傳統投入了現代，正是處在一個轉變期間的階段性……。」

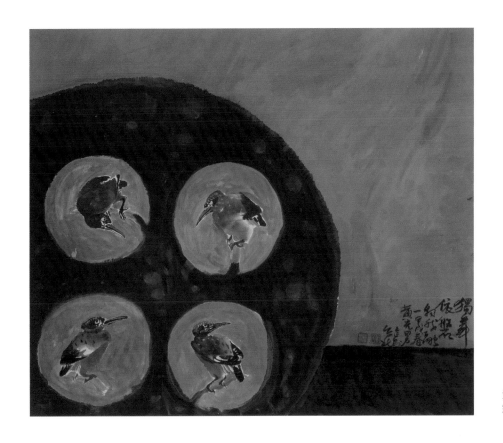

黃光男，〈獨舞依磐〉，1994，
彩墨、紙，70×70cm。

「新的震撼」一詞來自知名的英國藝評家修斯（Robert Hughes）1980
年在BBC策劃的紀錄片《新的震驚》（The Shock of the New），探討新形
式的西方藝術所帶來的新視覺經驗（也是「驚艷」），改變了人們對現
代藝術的看法和想法。看來，這些來自西方的震撼已融入了黃光男的創
作之中，形成品牌更為鮮明的「黃氏水墨風格」。

北美館第11屆館慶，高達一億元價值的百幅何德來作品由家屬捐贈
典藏作為賀禮。藝術家於聯誼茶會氣氛和諧熱絡，黃館長掌舵駕輕就
熟，已不可同日而語。誠如報導所述：

> 黃光男以嫻熟於行政事務的經驗，建立各項制度將北市美帶上平
> 穩軌道，逐漸充實了北市美的軟、硬體，成為藝術欣賞、教育及
> 研究等的重要據點。

這樣的評價是公允的——他的藝術行政手法很吸睛、效果也很好，

[左頁上圖]
黃光男結束臺北市立美術館館
長職務，步出辦公大門。

[左頁下圖]
1994年，「黃光男畫展」於
國立歷史博物館國家畫廊舉
行。

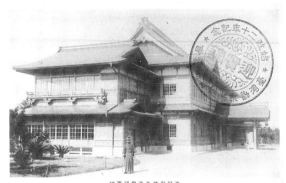

國立歷史博物館前身——日治時期總督府殖產局商品陳列館，1916年落成，原為紀念始政二十周年勸業共進會的臺北植物園場址。

熱鬧、門道都有看頭。市長換人做之後，館長異動亦成為探詢焦點。教育部部長郭為藩透露：「是藝術界，大家都很熟悉的人。」答案一如眾人及報紙的推測：黃光男雀屏中選，接任國立歷史博物館第七任館長。在主持完最後一檔國際展「卡地亞當代藝術基金會收藏展」及國內展「范洪甲九十回顧展」之後，他走馬上任，時間長達九年七個月，比掌理北美館多出一年二個月。

離開總有依依不捨，但「外表平靜，內心激動」。這位首任北美館館長最滿意的政績是哪些？近三千件的典藏，得來不易；最欣慰的是美術館走上制度化。他深深相信制度和經驗是最好的依靠，可以避免走冤枉路。

從一棟日式木造二樓房起家，1955年以經費五萬元成立的史博館，原名「國立歷史文物美術館」。一開始被嘲諷為「真空館」，因為沒有典藏只有複製品。1956年，教育部撥交戰後日本歸還之古物，以及一批原為河南博物館所藏文物，典藏日增；加上1970年史博館擴建後成為戰後三十年臺灣的文化藝術櫥窗，規模漸具。當然，解嚴後臺灣進入激烈的博物館競爭時代，則又另當別論。

依傍於臺北植物園荷花池的國立歷史博物館（建築背面）。

建館初期的靈魂人物姚夢谷（1912-1993）、包遵彭（1916-1970）、王宇清（1912-2009）、何浩天（1919-2009）有「史博四金剛」的稱號。前三十年由前三位館長包辦：包遵彭（任期1956-1969）、王宇清（任期1969-1973）、何浩天（任期1973-1985）。這一階段的特色為「中華文化基地、世界藝術窗口」，側重中華文化發展與推廣，參加國際藝展嶄露頭角，例如舉辦「中原文物展」、「中華歷史文物國際巡迴展」、「巴西聖保羅國際藝術展」。第二階段（1986-1994）的特色是「啟動本土化、兩岸交流」，發展地方文物系列展，率先進行「兩岸文化交流展」；歷任館長為李鼎元（代理1985-1986）、陳癸淼（任期1986-1990）、陳康順（任期1990-1995）。第三階段（1995-2009）的特色是藝術超級大展及世界文明展的舉辦，推出行動博物館、博物館文創，並提出南海學園整合計畫；歷任館長為黃光男（任期1995-2004）、黃永川（代理2004-2005）、曾德錦（代理2005-2006）、黃永川（任期2006-2010）。2010年，史博館開始逐步規劃閉館整建，2018年正式進入「修館不休館，服務不打烊」階段，期待化蛹成蝶，蛻變成功。歷任館長為張譽騰（任期2010-2017）、陳登欽（代理2017-2018）、陳濟民（代理2018）、廖新田（任期2018-）。

到目前為止，黃光男是任期第三長的館長，僅次於首任館長包遵彭的十三年和何浩天的十二年。

1995年2月，黃光男（右）正式接任國立歷史博物館館長，中為教育部部長楊朝祥，左為時任史博館館長陳康順。

滿俥前進‧乘風破浪

　　館長如同舵手，要有遠見看清方向，動力也要夠，最好滿俥前進，乘風破浪，才有快意的博物館人生。這是他在交接典禮上的比喻：「船要開得快，浪花一定濺得大，難免滿身濕。」黃光男常常掛在嘴邊的一句話：「有執行力才有實力。」不算老也不算壯年的五十二歲年紀，被冠上「過動老人」的稱號，他將在史博館衝！衝！衝！

　　「新官上任三把火」，這裡的「火」應該是「柴火」，為史博館添加正能量。每一檔展覽、每一項計畫，館長都要求活起來、動起來。我們常說人要活動、活動，要活就要動，任何一個機構也是。很快的，他把《國立歷史博物館館刊》改名為《歷史文物》（5卷1期34號），象徵史博館的定位，符合館原來的名稱「國立歷史文物美術館」。《歷史文物》如今已超過三百期。他新設教育推廣小組，強化和民眾的溝通互動。接棒四個月後的「唐三彩特展」，以官民合作、真偽比較讓這批古老的墓葬文物有新的呈現與連結。他說：「史博館的唐三彩不再『無精打采』，而要發出應有的光彩。」「館藏歷代錢幣展」，展覽主角「漢代搖錢樹」放在旋轉盤，竟然變成民眾的許願池！但展覽需結合研究而不是光「排節目」，則是他思考美術館行政的更崇高層面。

　　改革是連小地方他也不放過。館內電梯玻璃鏡面重量增加負荷，他命拆下來後物盡其用，變成辦公桌墊。

1962年，「現代繪畫赴美展覽預展」於史博館舉行，五月畫會成員與師大教授合影於史博館門外。左至右：劉國松、廖繼春教授、彭萬墀、韓湘寧、孫多慈教授、楊英風、莊喆。

的確，過去史博館的中華文化古文明形象有些嚴肅、低調，甚至讓人覺得沉悶、沉重。這其實是嚴重的誤會，史博館是戰後臺灣現代美術的起點，中國現代畫運動的「五月畫會」和鄉土運動中的朱銘都崛起於此，也是中華文化藝術在臺灣發展的重要基地，角色頗為關鍵、吃重。黃光男企圖扭轉這個頹勢，一如他接任時所宣示的：「使史博館成為大家願意來的地方」、「讓大家感受文化的張力」。

他琢磨一連串的館藏文物「活化」計畫，讓「史」博館變成「活」博館（一個臺式發音的小小幽默：ㄕˇㄙˋ不分）。八年多的館長經驗，成竹在胸，他早已為史博館擘劃出一張清楚的發展藍圖。愛吃龜苓膏的他，行政也「歸零」──重新思考、盤點史博過往歷史、現在定位與未來發展。

他有哪些過人的策略或手法呢？常言道，行家一出手，便知有沒有。每年12月4日是史博館的生日。黃館長首次主持四十周年館慶，那種「陣仗」、那樣的氣勢，旁觀者都知道是標準的「黃光男style」。六位前館長齊聚回娘家，難得的畫面。另外，為了奠定史博館的歷史定位，史博館的「臺灣歷史采光特展」特別有光，以臺灣、中原、國際三路線規劃。除了「臺灣早期書畫展」、「臺灣百年攝影展」，還有「連雅堂紀念文物展」，時任副總統連戰還捐贈了《臺灣通史》手稿。學術研討會，講者都是重量級人物：勞思光、陳其南、王秀雄、黃仁宇、金耀基、高宣揚、林毓生、王邦雄。

館慶四十二周年，以更宏觀的框架「百年中華文化變遷」、「百年世界文化發展」及「臺閩文化

1999年，國立歷史博物館舉辦「玉兔迎春化妝晚會」，黃光男（右2）身著古裝。

［左圖］
2000年，「國立歷史博物館921大地震災區文物研究特展」郵戳。

［右圖］
2003年，國立歷史博物館與宏碁合作完成「大南海文化園區無線寬頻網路環境建置計畫」。

百年」的研究出版來開展宏大史觀。1998年，耗資八百萬改裝常設展廳，「中華文物通史展」呼應臺灣多元的文化脈絡，以一百九十件中原及臺灣本土文物提供簡潔且完整的歷史概念，從新石器時代、夏商周、秦漢、魏晉南北朝、隋唐五代、宋遼金元、明清到民國。其他重大行政有：清點五萬件文物、常玉作品修復、規劃歷史考古學中心及國際水墨雙年展、大學修課終身學習卡、「南海文化園區——黃金三層」營運構想（2008年國家發展重點計畫）。

他強調「文化應落實在生活上，而不是和生活隔離」，善用南海學園的環境優勢，除了二樓咖啡廳忘言軒，上任後再加設四樓挹翠樓。剛開幕的露天咖啡座舉辦荷花節系列活動或七夕清風音樂會，頗有氣氛。

文化科技大爆發，三不五時就有「玩藝兒」吸引喜新厭舊的民眾：多種語言語音導覽，光碟、多媒體、家庭博物館錄影系列，可「一網打盡」的南海學園社教網絡，新出爐的自動售票機，「e世代古文明數位對話」（與中華民國科技福祉促進協會合作），「國家歷史文物數位典藏計畫」，大南海文化園區無線寬頻網路環境建置計畫，「用說的嘛ㄟ通」複合式多媒體資訊檢索系統……。

黃光男是個不甘寂寞的人，以大館帶小館的理念連結城鄉，因為獨

樂樂不如眾樂樂：舉辦縣市文化中心主任座談，簽訂高雄市立文化中心三年館際合作計畫，石灣陶到屏東，鹿港、府城、艋舺、金門文物展，921震後的臺灣古厝文物展、921大地震災區文物研究。他糾朋引伴，舉辦親子活動、義工招募、文化小義工培訓營，推出口袋書……。

延續過去1967年「把知識送上門」的理念，進階版的史博行動博物館已成為招牌，以館藏中國歷代錢幣為主題的「行動博物館」正式啟用（2001-2017），2008年加入另一臺「臺灣文物數位行動博物館」。當年從第一站臺中豐原出發，現在已跑過13,433公里，二十年來三百四十六場展覽，服務過一百一十八萬八千五百二十五人次，大部分都是小朋友。

[上圖]
1997年，史博館於高雄小港國際機場新航廈出境設立展示廳，黃光男（左1）與文建會吳中立副主委（左2）、李奇茂（左3）等出席開幕典禮。

[中圖]
2001年，史博行動博物館正式啟用。2003年，以臺中縣為巡迴首站，舉行「行動博物館——館藏中國歷代錢幣特展」。

[下圖]
2017年，新一代的行動博物館前往興南國小辦理「酷獸來了」教育推廣活動。

［上圖］
1997年「陳進藝術文化獎」
設置記者會，黃光男與陳
進（前排右）、林玉山（前排
左）、教育部社教司副司長聶
廣裕（後排右）合影。

［下圖］
2003年，國立歷史博物館
舉行第1屆「林玉山先生美
術研究獎」頒獎典禮，林玉
山（中）頒獎給首屆獲獎者廖
新田（現任國立歷史博物館館
長），左為時任館長黃光男。
圖片來源：陳嘉翎提供。

　　文創是他的強項，他相信文創其實就是有力的文化行銷，一種「隱性」的博物館概念：成立文化服務處、中正機場文化走廊、臺北京華城世界博物館商店正式開幕……。

　　展覽是大家關注的焦點，一如以往，精采不斷、掌聲不絕。例如，臺灣藝術前輩大集合：陳進、洪瑞麟、藍蔭鼎、馬白水、臺灣先賢書畫展……，以及「臺灣美術口述歷史資料庫」開風氣之先，留下許多珍貴文字聲音影像紀錄。1927年的「臺展三少年」（陳進、林玉山、郭雪湖），如今都在史博館集合成「臺展三少年獎學金」（分別於1997、2003、2010年捐贈，前兩項都在他任內）。兩岸交流熱絡，恐怕是空前絕後：「歷代紫砂瑰寶展」（北京故宮、南京博物院、天津藝術博物館），「海峽兩岸齊白石收藏展」（湖南博物館、北京故宮），「西漢南越王墓文物特展」（南越王墓博物館），「牆特展」（北京長城博物館），「龍文化特展」（北京歷史博物館），「河南新鄭鄭公大墓青銅器特展」（河南博物院），「揚州八怪書畫珍品展」，「李可染藝術世紀展」……，史博館也出借六十幅典藏給北京中國歷史博物館舉辦張大千繪畫藝術回顧展。

　　這是史博館的國際交流黃金時段，遍布全球：南非現代藝術展，林布蘭特版畫展，古根漢美術館典藏名作特展，赴日本熊本城博物館「館藏牙雕暨明清銅爐特展」，清代玉雕赴加州寶爾博物館，中華歷代陶瓷

名品日本巡展，高第建築藝術展，中國古陶瓷展（日本福岡、長崎、廣島和北海道四博物館），澳洲新南威爾斯博物館張大千展，臺灣鄉情水墨畫展（愛沙尼亞國家博物館），波羅的海三國民俗藝術特展，東亞三國結藝聯展，林智信巨幅版畫〈迎媽祖〉遠赴立陶宛、德國兩國巡展，達文西特展，中華文物中美洲巡迴展（哥斯大黎加、薩爾瓦多、瓜地馬拉），印地安藝術創作展，猶太文化展（臺北德國文化中心、駐臺北以色列經濟文化辦事處），張大千畫作展（溫哥華市立美術館），加拿大貝塔鞋子博物館，馬雅展，非洲藝術展……。

姊妹館簽訂達到二十七個：白俄羅斯國立美術館、俄羅斯東方民族博物館、俄羅斯特列察可夫國家美術館、立陶宛可里昂斯美術館、西班牙達利基金會、愛爾蘭國立東方博物館、法國雅咨瑪安德樂博物館、國立蒙古博物館、美國西雅圖陸榮昌亞洲博物館……。

法國方面合作最深：奧塞美術館展，法國居美博物館中國陶器互展，尚·杜布菲回顧展，畢卡索展，阿曼創作回顧展，馬諦斯特展，原始藝術特展（法國戴皮爾博物館、比利時中非皇家博物館、奧地利民族學博物館），佛雕藝術展（巴黎文化新聞中心）。因為文化外交成果非凡，1998年7月，他榮獲法國文化部文藝勳章一等勳章（軍官級），領獎時語帶幽默：「不知是巴黎讓我浪漫，還是我讓巴黎浪漫。」

［左圖］
1999年，參與白俄羅斯國家博物館（National Art Museum of the Republic of Belarus）六十年館慶，黃光男（左2）與訪賓合影，左一為辛治寧。

［右圖］
1997年，黃光男（左）代表史博館與俄羅斯東方民俗博物館（National Museum of Oriental Art, Russia）館長巴奇可夫館長簽署姊妹館協定。

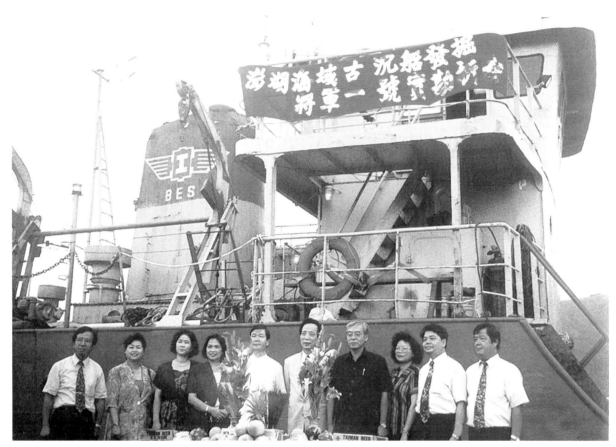

1996年，黃光男主持「澎湖海域古沉船發掘‧將軍一號實勘」啟航典禮。左起：海洋大學簡連貴教授、澎湖水下小組執行秘書楊式昭、教育部黃月麗科長、史博館林淑心主委、澎湖水下考古小組副召集人黃永川、黃光男、海下協會徐理事長、史博館會計主任蕭金菊、海下協會秘書長林文、海下協會人員。

考古文物是史博館的起家典藏，黃館長擴大規模，海陸大串聯。1995年開始規劃的澎湖海域古沉船發掘計畫；2000年發表「將軍1號」古沉船研究成果及出水古文物近三百件，並建議成立「沉船博物館」；2001年再舉行「澎湖沉船將軍1號水下考古研究展」。另一方向，他成立臺閩文史工作小組來執行閩臺文物史料匯集，並派員前往大陸觀摩學習，鎖定的地點包括陝西、湖北楚文化、中原以南的南越王遺址等。

其實，他最引以為傲的是組織改造。在其任內，史博館長大了。因著史博館組織條例修正草案三讀通過（1995.12.15），從十五至二十一人變成八十至九十二人的編制，並增設副館長。一個列為國家級但「三缺」（缺人、缺錢、缺地）的博物館自此開始踏上專業化發展的路線，前景可期。現在國立歷史博物館的組織規模，就是黃光男館長任期內奠定的。

他是個即知即行的人。2002年7月盛夏，一個穿襯衫打領帶的中年男人和一群義工向路人遞送DM。大聲說著：「我是歷史博物館館長黃光男，邀請大家來博物館看展覽。」一個小時就發了兩千份，成效果然立竿見影，之後數日史博館湧現人潮，連咖啡廳都一位難求。他還安排與臺北看守所合作，在戒護區內展出國內知名畫家水墨畫三十五幅……這些有點無厘頭又有創意的衝勁，就是「藝術行政與博物館管理學」，用行動開發學理，用學理支撐行動。

史博館已成為臺灣最有活力的博物館之一，榮獲行政院首次辦理「90年度政府出版服務評獎」的出版服務獎一等獎，三項優良政府出版品獎，同時又獲教育部評定為90年度「服務品質優等獎」。

2002年，黃光男（右）代表國立歷史博物館接受時任行政院院長游錫堃頒發90年度優良政府出版服務一等獎。

不過，再怎麼厲害的館長總是有「未竟之境」。2003年大膽構思的「檳榔西施」主題，引來外界議論，只好作罷。而史博館庫房設備簡陋，南海學園計畫胎死腹中，應該是很大的遺憾。

千禧高峰・「百萬館長」

眾所皆知，黃光男是臺灣超級大展的推動者。「超級大展」（mega-exhibition）的概念源自1960年代的法國文化部長馬勒侯（Georges André Malraux, 1901-1976）舉辦大型的系列主題展覽，用以推動全民文化參與。大展是要吸引眾多的人口參與方能有「大」規模的稱號。美國、英國和日本都曾有這種超大型活動。

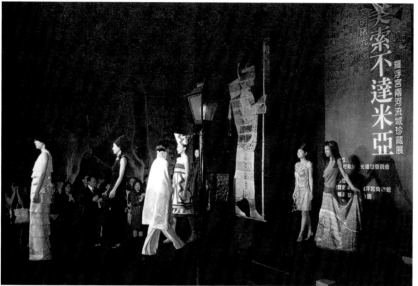

臺灣的超級大展起於1993年故宮的「莫內及印象派畫作展」，1997年史博館的「黃金印象：奧塞美術館名作特展」，則被視為是臺灣超級大展的高峰。

的確，「奧塞美術館名作特展」吸引八十餘萬參觀人次，是打響了史博館的第一炮，但不是最高紀錄。2000年「文明的曙光‧美索不達米亞古文物特展」入館有三十一萬五千八百七十一人次；2002年的「馬諦斯特展」，雖有近二十一萬參觀人次，已不若先前的威猛；2003年「印度古文明‧藝術特展」因SARS風暴，狀況當然可以想見（這也是首次帶口罩開會的藝文活動）。2008年底「驚艷米勒——田園之美畫展」再起，締造了六十七萬參觀人次，景氣不佳之下，已屬難能可貴。

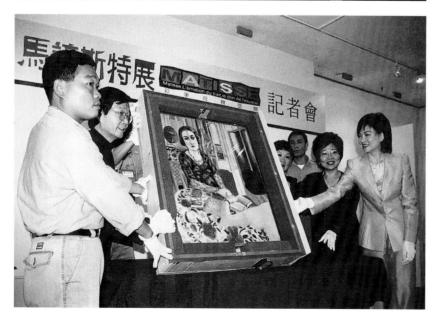

真正締造史博參觀人數紀錄的，不是前述的西洋藝術大展，而是2000年的中國文物展「兵馬俑——秦文化特展」，黃光男自此登上「百萬館長」的響亮名號。在臺灣，前無古人、來者也難追，他是明星級的館長。

　　被聯合國教科文組織頒布為「世界人類文化遺產」並且是「世界八大奇蹟」的秦始皇兵馬俑曾於1992年「叩關」臺灣。由展望文教基金會和大陸「中國文物交流中心」合辦的「大陸古物珍寶展」裡展出八件秦俑和兩匹馬。當時立委還帶著民眾拉布條「今日秦俑入關，明日木馬屠城」抗議。政治意味濃厚，因此並不討喜。想不到八年後兵馬俑展竟然大大受到歡迎。

　　1999年是兩岸文化互訪的熱絡年。黃光男帶領「文化社教機構負責人大陸訪問團」參訪大陸，而「大陸文化管理人員訪問團」、「陝西文

[左頁上圖]
「黃金印象：奧塞美術館名作特展」展覽現場。圖片來源：藝術家雜誌社提供。

[左頁中圖]
「文明的曙光：美索不達米亞古文物特展」記者會結合服裝走秀。圖片來源：藝術家雜誌社提供。

[左頁下圖]
2003年，國立歷史博物館舉行「馬諦斯特展」作品開箱記者會。圖片來源：藝術家雜誌社提供。

1999年，黃光男（左）勘查西安秦始皇兵馬俑博物館，右為兵馬俑博物館館長吳永琪。

化訪問團」等也來臺灣探路。黃光男和來臺參訪的陝西秦始皇兵馬俑博物館館長吳永琪商討，確定以「生態展覽」的形式來呈現整個出土的情境（史博館最早的生態展經驗是「北京人生態展」，1976-1993）。此次規模更大，更完整地呈現了兩千多年前秦代文化樣貌。這個展覽連合了陝西省秦始皇兵馬俑博物館、咸陽博物館、寶雞青銅器博物館等提供一百二十餘組件文物，其中兵馬俑十七件，是歷年來外借數目最高的一次。展場內設計費思量，不但從陝西運來陶土布置，而且二樓和一樓展場連結搭建小型的兵馬俑三號坑，利用動線營造下坑的真實感受。

12月15日正式登臺。隔天上午，立法院院長王金平特別叫停院會二十分鐘趕到史博館，是極為特殊的狀況──國會為兵馬俑展暫停，應該是史無前例的吧？當時的政治界如副總統呂秀蓮、陸委會主委蔡英文、內政部部長兼臺灣省政府主席張博雅、蘇貞昌夫婦等都前往參觀。

「兵馬俑──秦文化特展」引發觀展旋風，開展期間吸引近一百零六萬人次參觀。觀眾突破四十萬人時，黃光男與該名觀眾合影。

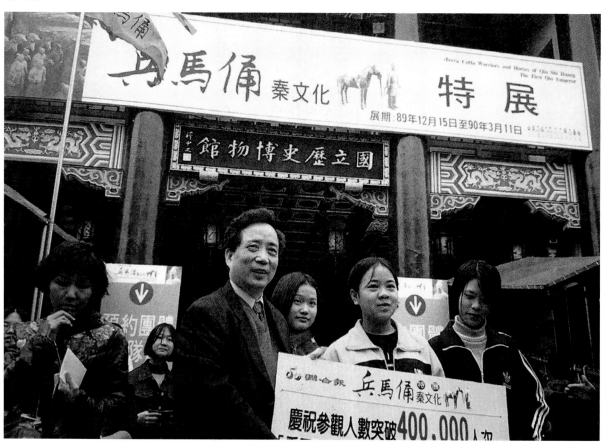

[左圖]
大批觀眾於史博館外排隊，
參觀「兵馬俑——秦文化特
展」。

[右上、下圖]
「兵馬俑——秦文化特展」
展場盛況。圖片來源：藝術
家雜誌社提供。

3月11日晚間結束八十三天的展覽，入館人數達一百零五萬五百三十七人，每天平均有一萬兩千六百五十名觀眾「湧」入會場，一舉破了臺灣展覽史的紀錄，連《紐約時報》都有報導。因為人潮擁擠引來民眾頻頻抱怨，研考會甚至發文要求檢討改善。

過去史博館也有一些人氣展，如1969年的「月球岩石特展」三天十萬人（平均一天三萬三千人，算是單天最高紀錄），1967年「張大千近作展」、1972年「四海同心郵展」及1996年的「雞血石展」各有三十萬人，1968年「張大千〈長江萬里圖〉展」有二十五萬人。因此「兵馬俑——秦文化特展」的參觀人數立下「黃光男障礙」，難以超越。成績

[右頁上圖]
黃光男,〈我行我素〉,
1994,彩墨、紙,
68×90cm。

[右頁下圖]
黃光男為參與「水墨新境——
黃光男水墨畫巡迴展」開幕的
觀展民眾解說作品。

亮眼之際,黃光男發表感言:「兵馬俑特展追求的不是參觀人數的紀錄,而是國內藝術展覽品質的提升。」念茲在茲的還是博物館的核心價值。然而,這樣還是不能解消千禧年前後超級大展對臺灣文化生態影響的疑慮,如商業化、主流化、文化消費等,這得留待以後分析檢討。不過,這些問題他也有注意,在「來自海外的大型展覽」的紙上座談時寫道:「引進海外大型展覽必先確立自身的立場,亦即,館員自身是否具有充分能力參與……我們一定要回溯引進海外展覽時的初衷。」在數字之外,博物館的價值還是不能放。

1997年,高雄縣立文化中心「水墨新境——黃光男水墨畫巡迴展」開幕。

「無膽」有guts

白天衝博物館工作,晚上創作兼寫作,無時不刻有新點子的「鋼鐵館長」黃光男也有垮下來的時候。健康檢查時,醫師告知有輕微的白內障,提醒他不要看太多電視節目。看書、寫文章的時間都不夠用了,哪有時間看電視?真是讓他啼笑皆非。三年來開了三次刀。「馬諦斯特展」開幕時,《聯合報》暨《民生報》王效蘭發行人向黃光男打趣說,「肝」不好但「心」很好。因膽結石發作就醫,醫生發現他的「心肝」都很好,倒是膽結石導致膽管阻塞,必須開刀將膽摘除。雖然無膽,但很有guts。教育部部長黃榮村前來視察,才開刀出院的黃光男帶著他到五、六樓看典藏庫房,並積極爭取空間。黃榮村調

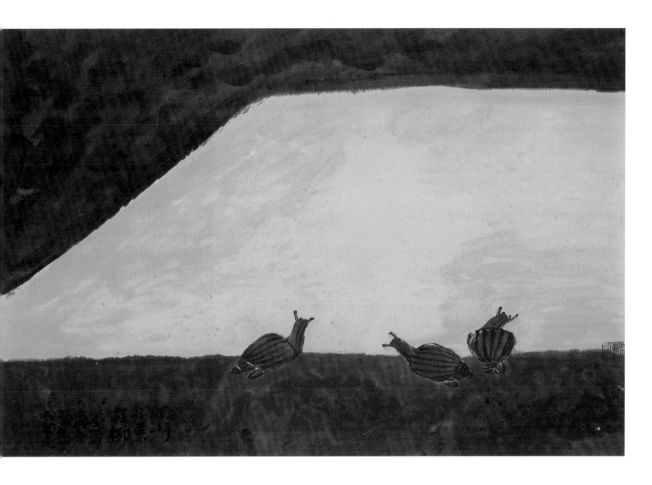

侃，「開刀之前忙成這樣，開刀之後壯成這樣，實在不像『無膽』之人。」毛病不只如此，因椎間盤突出住院，他利用躺在病床上的時間重讀《泰戈爾傳》和詩集，做了一本厚厚的筆記。住院也講求績效、成果，開畫展時說：「這些作品是在開刀住院、晚上睡不著時畫的。」真是「鞠躬盡瘁，病而不後已」！

　　這位自稱是「半殘老人」的畫家館長倒是分得清楚：「畫家必須有所堅持，館長卻需要敞開大門，這是兩者最大區別。」畫家當館長，是辛苦也是福氣；館長當畫家，是福氣也是辛苦。到頭來，兩者都是。

黃光男的生活與藝術密不可分，常隨手在筆記本或冊頁上以速寫記錄。不論是於住家附近散步所經過的尋常街景，搭高鐵至臺南途中的旅客，或是出遊所見的新奇景色，都是他的題材。

館長群中的領頭羊

黃光男館長不是一個館的館長，他喜歡分享、連結、帶領，可以說是身兼兩個館的館長：本館及「他」館。可以說，他是臺灣博物館館長界的領袖型人物。

除了帶團參訪，1997年大規模的亞太地區博物館館長會議，三校遠距聯合，十五位各國館長專家齊聚一堂。還有文物典藏研討會、國際博物館學研討會等。值得一提的是，逾九年館長期間他辦了七屆的「國際博物館館長會議」。美國、日本、韓國、澳大利亞、法國、英國、比利時、俄羅斯、白俄羅斯、立陶宛、拉脫維亞、捷克、愛沙尼亞、新加坡、巴拿馬、西班牙等館長均曾來臺與會，更藉由這些機會作深度交流。會議主題相當具前瞻性，現在讀來還是寓意深遠，包含：「21世紀博物館新視覺」、「博物館的專業主義」、「文化‧觀光‧博物館」、「危機與轉機：新世紀的博物館」、「行銷與科技——博物館資源共享的新策略」。

約2000年前後期間，黃光男率團訪問大英博物館，當時筆者正好在

1997年7月，國立歷史博物館「亞太地區博物館館長會議」，與會各館館長合影，前排右一廖桂英、右三李仁淑、右四陳國寧，後排右二黃永川、右三黃光男。

倫敦留學，乃陪同館長一行人拜訪該館館長及館員。黃館長以非常「破」的英文和大英博物館館長談笑風生，證明最好的國際語言是笑聲、幽默與友善的肢體。酒酣耳熱之際，主人問他要看什麼館藏寶貝，他立馬說是〈女史箴圖〉。大英博物館館長二話不說，安排一群人浩蕩前往「朝拜」。能親睹此曠世巨作者，在臺灣沒多少人，筆者有幸是其中一人。黃館長有此魅力讓大英博物館館長痛快答應，可以看出他的國際好交情。

因為黃光男的身先士卒，臺灣博物館蓬勃發展，並成為社會焦點，博物館已成臺灣的新顯學。在1998年的一次訪問中，他以「博物館邁向競爭世紀」為議題：

> 新世紀對於博物館將是充滿競爭力的世紀，身為博物館領導者，不再只是單純的館長，而要扮演宗教者、企業者、教育者的多重角色。博物館不能只是一灘死水，必須加入氧氣。

2003年《博物館能量》出版，他強調：

> 博物館人員不應忘記初衷，那就是注重社會性與教育性、非營利性與公益性，博物館是為民眾提供知識成長的最佳場所，雖然在營運

2000年，國際博物館館長論壇會合影，坐者右二為黃光男。

[左圖]
擔任史博館館長時期，黃光男（前者）與著史博館制服之館員合影。

[右圖]
史博館的館狗。

中應用很多行銷手法，但最重要目的仍以民眾的教育為依歸，才是博物館功能發揮的正確方向。

這是真能量、強能量、能擴散久遠的能量。他不但是博物館館長界的意見領袖，而且這些意見、想法、主張帶有深刻的思想、願景與行動力。

雖說黃光男是館長群中的領頭羊，有時還得讓讓一隻狗——不是牧羊犬，是「小黃」。作家李維菁（1969-2018）寫過這個溫馨的小故事：那一段時間，來了隻棕黃色的流浪狗，就把館當作自己的責任區來回巡視，沒事就安靜在門口的小廣場打盹，其他入侵的貓狗來了就奮力吼叫。日久生情，館內同仁也跟小黃變成好朋友。館長便告訴館員幫小黃登記，以免被當成流浪狗捕走。有天，黃館長提早來上班，館狗小黃竟然對著黃館長狂吠，不讓他進入。黃館長好氣又好笑地對著小黃說：「到底你是館長還是我是館長？」原來，小黃以為和「老黃」分工好了，白天人管，晚上狗管。辭世的才女作家寫道：

　　我對於那個蓮花池畔的博物館有特殊感情，並且因為那是小黃守護的博物館，心裡總是掛念。

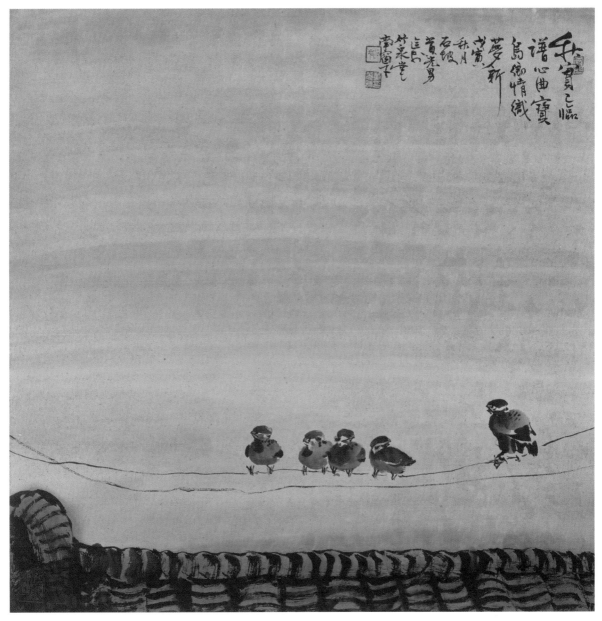

黃光男，〈心曲〉，1998，
彩墨、紙，70×70cm，
高雄市立美術館典藏。

在天上的她，留下了這一段史博館的「雙黃佳話」。

2004年，國際博物館協會年會在南韓漢城舉行，是ICOM成立百年來首度移師亞洲。黃光男應邀發表專題演說，並成立中華民國博物館商店，是擔任史博館館長這個職位的最後一張成績單。哽咽接過史博館同仁製的「非常光碟」（影射當年的總統大選劇碼）相贈，既爆笑又溫馨。之後，他轉換跑道，回母校臺藝大，重拾藝術教育的老本行。

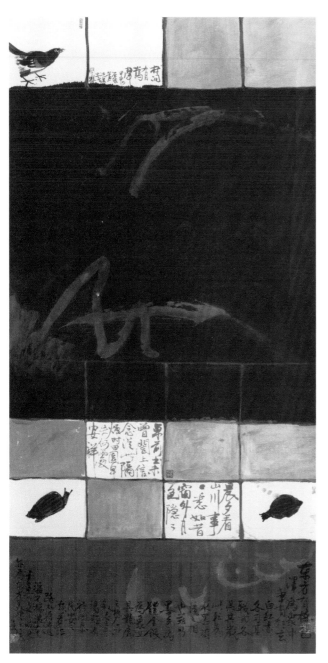 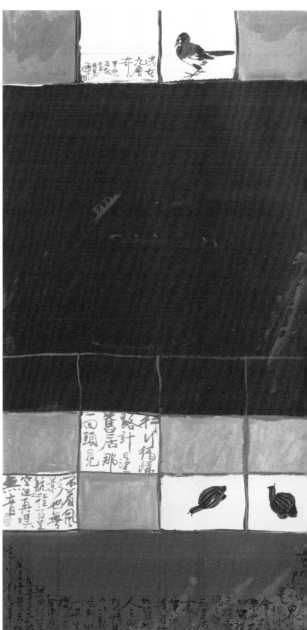

黃光男，〈金天銀地之一〉，2004，彩墨、紙，185×91cm，
國立臺灣美術館典藏。

款識：林間有鵲聲。甲申，石坡黃光男於臺北。桌前書未曾閱上，信念
　　　從此隔煙，時田園早失，何處安詳。晨夕看山川，事事悉如昔，
　　　窗外月色隱隱。東方有格，色澤為象，中華有彩玄白紅赤各司其
　　　職，或各具其歲，此轉為水墨藝境之相也，茲以墨色為體，金銀
　　　為象，其具龍虎之勢，亦敘志之未揚，願有禱國泰民安之願，若
　　　能路不拾遺，海不揚波，在筆墨之外成化，亦為東方美學之實。
　　　石坡。

黃光男，〈金天銀地之二〉，2004，彩墨、紙，185×91cm，
國立臺灣美術館典藏。

款識：志在九層奇。甲申，石坡黃光男筆。行行循歸路，計日望
　　　舊居，那一回頭見，不著風影也無航程，百里空迴再嘆無
　　　音。故畫一聯屏水墨分界，實是現時社會之框架也，或曰
　　　電視之框，電腦之架，或曰居處之盒，電訊之握者，比比
　　　皆然，人之思想情感與行動，受制如此，其生機可有自由
　　　為，然既能箕風華雨，亦能風虎雲龍，天地為之生生不息
　　　耳。石坡。

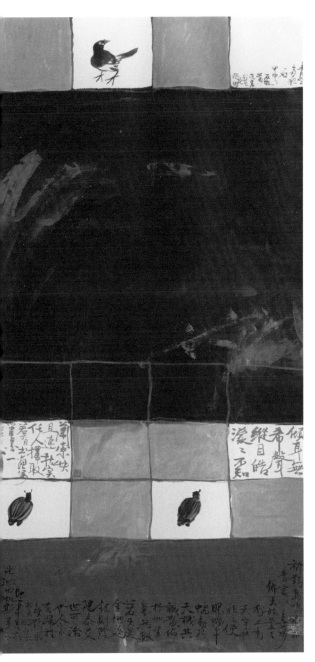

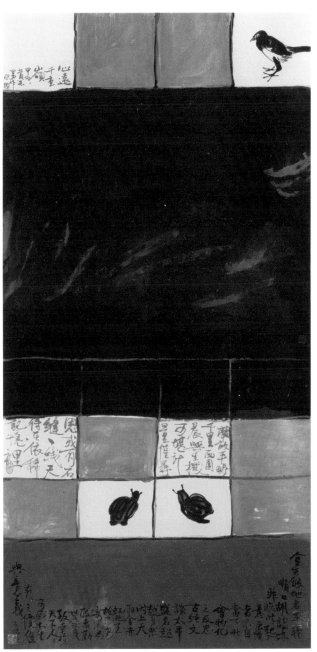

黃光男，〈金天銀地之三〉，2004，彩墨、紙，185×91cm，
國立臺灣美術館典藏。

款識：青空多彩石。甲申，石坡黃光男於台北。傾耳無希聲，縱
　　　目浩濛濛，不知蕭索快且速，秋實任人擇取，若有書畫寄
　　　筆墨，一言耳。祈鵲鳥鳴空報音，寰宇喜樂佈天，故置之
　　　於上，有天宇共相之使，賜蝸牛蠕動，乃天機共識，散
　　　佈於地，生氣無限，若天是金，地為銀，則陰陽泰交，世
　　　可治也，人亦有歸程之望，鵲飛於天，蝸伏於地，筆墨於
　　　此，沁心如斯乎。石坡。

黃光男，〈金天銀地之四〉，2004，彩墨、紙，185×91cm，
國立臺灣美術館典藏。

款識：心遠千重嶺。甲申，黃光男作。南畝平疇千里，西園晨興生機，可
　　　堪計量，僅尋思，或有石縫一線天，待在依稀記憶裡。金天銀地
　　　者並非順口胡謅，亦非臨時起意，畫境者，來自當下社會物化之
　　　反思，古經文談太平盛名超越自然時，上天雨金赤虹化玉故事，
　　　乃寄寓為政者勤世愛民致幸福，天下人人可感於生存之價值與意
　　　義。石坡記。

5.

換跑道不換熱情

2004年，黃光男當選第八任國立臺灣藝術大學校長，進入他人生的第三個行政領導工作。他以「行銷臺藝」的策略將文創園區、博物館的概念導入，打造不一樣的藝術大學運作模式。他首創版畫藝術研究所、藝術管理與文化政策研究所及博士班，提升校園學術水準。更具體的成就是他收回十數年無法回收的校地，並獲撥華僑高中宿舍土地，讓臺藝大在決定不搬遷苗栗後龍後，校園仍有發展的潛能。

公職四十五年退休後，黃光男被延攬入閣，後再擔任臺南市美術館董事長。獲得教育部「文化獎」一等勳章及「藝術教育貢獻獎」、法國教育榮譽軍官一等勳章、總統府二等景星勳章、外交部「睦誼外交獎章」等榮耀。

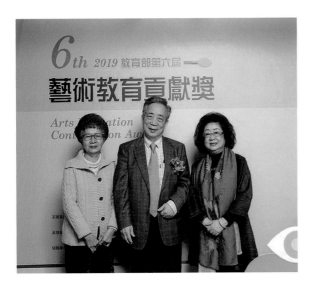

[本頁圖]
2019年，黃光男榮獲第6屆「藝術教育貢獻獎」終生成就獎，夫人郭秋燕陪同出席領獎，右為教育部次長范巽綠。
圖片來源：臺南市美術館提供。

[左頁圖]
黃光男，〈喜見金沙〉（局部），2015，
彩墨、紙，91×91cm。

[右頁上圖]
黃光男，〈清蓮〉，2007，
彩墨、紙，70×136.5cm。

[右頁下圖]
黃光男，〈春意〉，2003，
彩墨、紙，65×65cm。

兩度競選・後來居上

　　1998年，藝專校友黃光男曾嘗試競選已改制為國立臺灣藝術學院的院長一職。其他五位候選人（王銘顯、張健、郭禎祥、余玉照、陳其南）都是一時之選，因此他未能如願。大專院校領導人的產生畢竟和公務體系派任的邏輯不同。2004年再度「投入選戰」，已略知箇中機巧的他，乃逐一親自電話拜票或登門請託，雖然排名第二，因教育部部長杜正勝「爆冷」圈選（師大校長黃光彩、中興大學校長蕭介夫也都同列第二），黃光男意外叩關成功，出任第八任國立臺灣藝術大學（以下簡稱臺藝大）校長——不是藝術學院院長，因2001年8月1日該校已升格為大學。

　　擔任這個藝術教育的工作應該難不倒他，因為他曾經在屏師擔任水墨畫教師長達十三年六個月，又曾出版《國畫欣賞與教學：國民小學國畫教學研究》及不少相關論述。雖然時代有些落差，十八年的館長歷程頻頻與藝術院校接觸，說來是有不錯的經驗值作為基礎。更何況為母校服務似乎是他的宿命之一，如屏師。

　　位於新北市板橋浮洲里的臺藝大是他藝術生涯的出發點。他以〈禮讚繆思：從浮洲里出發〉寫下對這片藝術福地的感懷，他將要擁抱過去的記憶並築夢踏實：

2007年，黃光男（前排左4）與國立藝專同班同學回母校合影。

浮洲里，好個寫實又浪漫的名字。半世紀之前，有個學校看上了她，從此日以繼夜，捕捉她的清輝，追逐她的倩影。浮洲，顧名思義，就是浮在河面的沙洲。哦！別深究她的來處，她現在已安定了，也成熟了，如同母親的無盡愛，呵護著明亮的星兒，一閃一閃的光芒。一群群各懷才華的藝術創作者，至少是愛好者湧進她的懷抱。一條叫「大觀」的路，更為這裡增添幾許詩情畫意。⋯⋯邂逅在真善美的藝壇。追求至美，成為臺藝大人的共同心願，而我們要在此時此刻，與朋友們共築另一個美夢，這夢中有文學的溫暖、藝術繆思的芬芳！（《聯合副刊》，2005.9.12）

　　每個人的職業生涯是積累的，先前的工作經驗與模式會帶到下一個工作，當然也會因勢利導，調整到位；當然，順者獲肯定，逆者則吃苦頭。黃光男的創意、衝勁、奮進性格總是為新的工作單位注入活力。這樣的人物，做什麼像什麼：做老師像老師、做館長像館長、做學者像學者、當畫家像畫家、當作家像作家。毫無疑問，這次做校長會很像校長。在校長歡迎會上，臺藝大老師開玩笑說，這下子要準備好幾雙運動

2008年，臺藝大有章藝術博物館開幕。左起：吳淑英（文化建設委員會代表）、李戊崑（國美館館長）、郭為藩（前教育部部長）、黃光男、黃永川（國立歷史博物館館長）、蕭宗煌（國立臺灣博物館館長）。

2009年，臺藝大與東京藝大姊妹校締約儀式，兩校成員合影，前排左四為黃光男。

鞋才跟得上黃校長的速度了，那是一種既期待又怕受傷害的情緒反應。的確，臺藝大團隊要鎖緊螺絲了，因為他說要「增加戰鬥精神和競爭力！」過去，「黃光男學校」只是個比喻；現在，真的有一所黃光男的學校，叫做「國立臺灣藝術大學」。

藍海策略・行銷臺藝

如果要用一句話描述黃光男這八年的大學校長任務，「行銷臺藝」是頗為貼切的，觀念來自「實用美學」，這是他的「藍海策略」（Blue Ocean Strategy）。2010年6月，改制前的臺北縣政府文化局舉辦「蛻變新北市、航向文化新藍海」論壇，與會的黃校長說，未來新北市要兼顧持續博物館發展外，設置展演中心、開發閒置空間、與北市場館合作。開創、連結、合作是關鍵詞，與上述概念不謀而合。「藍海策略」是由兩位歐洲行政事務機構專家──韓國金偉燦（W. Chan Kim）和法國何妮・莫博涅（Renée Mauborgne）於2004年所提出，主張透過創新擴大利基，以

［上圖］
2004年，黃光男於「金門碉堡藝術館——十八個個展」開幕典禮致詞。

［下圖］
2006年，「臺灣當代水墨名家展」於約旦國家美術館舉行，左起：羅振賢、黃光男、陳士侯、蕭進興。圖片來源：羅振賢提供。

合作代替競爭，共享成果。

黃光男提出相當有前瞻性的規劃，期待臺藝大教師走出校園，學以致用，積極擔任「專業經理人」的角色，「把臺藝大的專業行銷出去！」他預估一年可以有五千萬元的產值。藉由與世界知名電影導演的校友侯孝賢、李安連結，頒授兩位榮譽博士學位，成立「李安電影園區」，當時的新聞局局長鄭文燦也表示將協助成立「李安電影研究育成中心」。黃校長更提出由學校出資，鼓勵學生拍片後爭取在院線上映，雖然這些構想後來並未成形，但可見他行銷臺藝大的企圖是強大的。接著，他領軍學校教授們到校外打拚，開拓疆域。美術學院教授們跟著校長前往澎湖實地勘查，與澎湖縣政府文化局合作，一起在西臺古堡舉辦「現代藝術與古堡的對話」國際展演活動。和新北市政府合作經營435藝文特區，他的野心不只是地方型藝術村，而是「國際青年文化村」。選舉過後，臺藝大的應用媒體藝術研究所在臺北市青少年育樂中心創作「全民大團結——為臺灣乾杯」，以九百九十九罐空啤酒瓶排出臺灣形狀，校長黃光男則「下海」扮演天官為大家賜福。他自己身先士卒，和服飾新品牌FREE ESAT合作，文化藝術與產業真正結合，而且還免費授權自己的作品……，在在顯示他積極的作為，不空口白話。

多年不用的臺北紙廠，歷經無數次折衝協調，在時任縣長蘇貞昌的協助下，那片廢墟搖身一變成了臺藝大的「文化創意產學園區」，於2008年隆重開幕。狹窄的校園有了一塊可伸展的腹地，裡面有文物維護

研究中心、孵育畫廊、四家文創廠商及四個工作坊,皆以「藝術產學」型態經營,若成功將可帶動聚落效應,學生也可以在此實習藝術與文化市場的種種經驗。在主題「三鐵共構新板橋,三園同遊好文化」之下,板橋假日觀光巴士繞行林本源園邸、板橋市公所與「優浮文化創意園區」。遊客可在園區內DIY體驗金屬片吊飾或項鍊,還有陶瓷、玻璃工坊等工作室的活動。副總統蕭萬長曾參訪並讚許這是臺灣文創產業的產學示範。

臺藝大對面是華僑高中,高中旁邊是大觀國中小學,形成一個不可多得的全域藝術教育學區。如果藝術專才從小到大有一貫的十二年培育,未來藝術大師可期。大觀路的這片學校聚落渾然天成,黃光男乃提出臺灣藝術教育整合計畫,以臺藝大為基地,納入這三級學校,成為藝術專班。只可惜如史博館時期的「大南海計畫」,理想胎死腹中,呈報教育部後,「大觀藝術教育園區」仍功敗垂成,令人遺憾。

真善美校園新風氣

校園內,黃光男校長戮力讓臺藝大的軟硬體更新。短短的時間內就有立竿見影的效果,讓人耳目一新、熱血沸騰。

歷經兩年、耗資二千多萬元改造,臺藝大將唯一被保留下來的舊行政大樓改裝成Our Museum——臺藝人會說:「我們終於有一個『我們的博物館』。」700坪的空間不算龐大,卻也清新可人,地板清水泥,玻璃帷幕包住原有的木窗,自然透光。一樓設有咖啡座及藝術市集,二、三樓是展廳。Our Museum募集近兩千件典藏品,大部分是校友與在校教師的作品,另有收藏家王度捐出七十四件傳統家具、陳

2008年,臺藝大Our Museum開幕。

得仁捐贈史前文物二十餘箱⋯⋯。後來擔任行政院政務委員的黃光男曾說：「沒有博物館的大學，能算是頂尖大學嗎？」他可沒有打臉自己。

他很重視文本傳播，於臺藝大五十周年校慶時推出《藝術欣賞》月刊，希望這本代表臺藝大藝文能量的雜誌，能夠提供中小學教師豐富的參考資料，以便充實授課內容（這本雜誌在發行七十二期後停刊）。五十周年校慶的主題是「臥虎藏龍」，他寫了〈藝術臺灣：臺藝大五十周年慶特寫〉，一系列慶祝活動包括「向大師致敬——前輩藝術家傳記資料建置計畫」，將資料保存在未來的臺藝大藝術博物館；「數位美術館」也正式啟用，典藏臺藝大一百五十名教師的作品。這些手法似曾相識，其實是借用博物館的運作。身為作家，他特別為半百的臺藝大重新編寫校歌，由鍾耀光教授譜曲。也許是時代的關係，先前校歌簡潔但有些教條（八句四十字），現在由他來執筆，融入了校訓與在地人文，充滿了情懷與修辭，有著感性、理性兼具的理想性與崇高：

國立臺灣藝術大學校歌樂譜，作曲者鍾耀光教授。

大漢溪水浮洲情，觀音山嶺板橋城；
藝術大學殿堂裡，道德仁義歲月增；
是真、是善、是美、是長春；
如山阜之高，如日月之恆；
奮勵在創意，藝術在心靈；
追求卓越永昌明。

兩人後來再詞曲合作〈玉山頌〉、〈臺北頌〉、〈颱風〉三首。

黃校長深知，他必得擺出新的「戰鬥陣勢」，才能讓臺藝大在眾多公私立大學中脫穎而出。新機構會有新觸角，於是，因應千禧年後臺灣學術地景的變遷，他為臺藝大創立了幾個新的機構，都很亮眼。文創處、育成中心的成立，可統合產官學資源。全國唯

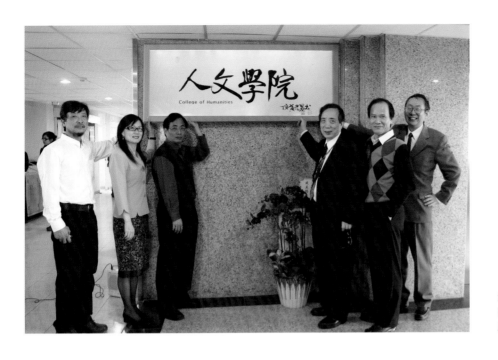

2007年，黃光男（右3）偕同臺藝大五院院長為人文學院揭牌。

一的文化政策博士班（藝術管理與文化政策研究所，含碩士班）於2006年成立（並兼首任所長），至今仍扮演臺灣文化政策的智庫角色。他成立版畫藝術研究所、籌備東方藝術全英語碩士班學程、設置文物修復中心，雖然後來黯然結束，也算風光一時。人文學院的成立，加上其他既有的四院（美術學院、設計學院、傳播學院、表演藝術學院），臺藝大就此成為一所「五臟俱全」的藝術大學。接著臺藝大各式藝術領域博士班紛紛成立，成為擁有大學部、碩博士班三級的完整藝術大學。

有一個小故事說明黃光男的默默貢獻。藝政所博碩士研究生有撰寫論文獎助，這個沒有名字的獎學金來源，其實是該所成立之初，他以自

[左圖]
2006年，黃光男出席臺藝大「藝術與文化政策管理研究所」（後來的藝術管理與文化政策研究所）揭牌典禮。

[右圖]
臺藝大藝政所四任所長合影：創所所長黃光男（左起）、第二任廖新田、第三任賴瑛瑛、第四任劉俊裕。

己的畫對外募款所得的一百多萬，但他從來不對外人提起此事。筆者因為適逢承擔創所的工作，親眼見證，才知此「內幕」。

就地「圈地」不遷校

臺藝大校地總地面積9.67公頃，可使用校地僅7.42公頃，是三所藝術大學中最小的（南藝大57.58公頃，北藝大37.05公頃）。所以說，臺藝大或許心很大，但真的不大。由於校地狹小，臺藝大搬到苗栗後龍的遷校計畫也報教育部審核。黃校長拜會苗栗縣政府取得共識，雙方將攜手爭取四十億元經費。不過，臺藝大後悔了。經過再次評估，遷校遠離都市，雖獲得空間，但這種臺南藝術大學的模式並不利臺藝大未來校務發展。後龍案生變，地方民代、里長氣炸，斥責校方欺騙，拍桌怒罵、砸椅、三字經都出籠，報紙以「親家變成冤家」描述這場尷尬。

天不絕「校」之路，經過冗長的協商，與臺藝大鄰近的大觀路華僑

黃光男，〈小舟三五自悠遊〉，2011，彩墨、紙，尺寸未詳。

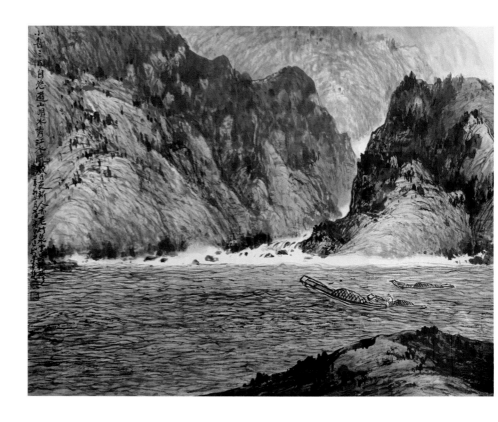

中學宿舍群終於獲得撥用，作為創作實踐與展覽空間，不無小補。1984
年，以新臺幣三億多元向臺灣省政府教育廳取得有償撥用省有學產地
3.66公頃，2000年4月，學校以鐵腕收回被占用數十年的這片南側校地。
雖然當地民代與自救委員抬轎抗議，學生則高舉「還我校地」、「我們
也是浮洲里居民」、「藝術需要空間」等標語反制，表明捍衛校地的立
場。現在的臺藝大校園稍微寬敞了些，有空間蓋起多功能活動中心，應
該歸功於黃光男校長的魄力與決心：不遷校但就地圈起本來擁有的地。

2010年，黃光男校長獲選為教育部優秀教育人員，實至名歸。隔年
屆齡退休前，還以同鄉情誼向廖有章（全球最大保麗龍供應商）募得
一億元蓋「有章藝術博物館」（原Our Museum）。不過，好事多磨，直
到本書完稿之際，臺藝大博物館還未建成，讓人萬分期待這份黃校長離
校前的貢獻能在校園現身。

作家陳義芝曾有一首詩〈南浦贈石坡黃光男校長〉描寫他的性格與
性情，相當道地傳神：

那是我們同來還是　　　　　　莫再入市行險路
要共同歸去的村子　　　　　　雨水停了剛好
雨水剛停　　　　　　　　　　晚霞照亮你從來的小溪
晚霞照亮你引水的荷池　　　　畫筆是舟楫最安穩
一隻白鷺靜靜飛進林子裡　　　載你到清歌遼闊的江面

天暗須開燈　　　　　　　　　不論麻雀嘰喳些什麼
不飲酒非關身體　　　　　　　但知心在的地方
不知為什麼我盡對人說些　　　才是家
忿懟不平的話　　　　　　　　你看暮色中那班弄潮的
不過一個土窯能困住誰　　　　人還未坐定船鼓已催響
一杯冷茶既隔夜　　　　　　　不如歸去我們
就不必再去喝它　　　　　　　是草上的風

（《聯合副刊》，2009.12.24）

115

退而不休

　　2011年，公職四十五年，功成身退，他卻說：「藝術上永不退休」。除了感謝過去靠大家幫忙，他以《詠物成金：文化、創意、產業析論》一書誌記這一刻。「文化創意、創意文化」是貫串他在博物館和藝術大學生涯的核心主軸：他在博物館，靠多元蓬勃發展、永續經營概念；在藝術大學，他以培養專業文創產業人才為信念。

　　停頓不到半年，行政院院長吳敦義、陳冲借重他的長才邀請入閣，擔任政務委員。媒體稱呼他是「百萬館長」、「文創先鋒」、「藝壇多媒體怪傑」。受訪時，他強調從庶民出發，開創臺灣文化品牌。黃光男認為，文化與生活息息相關，藝術只有不同、沒有高低；從廟宇到婚紗、儀式，皆可透過跨領域整合與轉化促成文化產業。他爬得越高，越願意低下頭來接近土地的泥土味，因為那是小時候踏實的記憶，永不磨滅。

[左圖]
黃光男與退休後的第一件作品〈平安喜樂〉，攝於2020年春。

[右圖]
2015年，黃光男（左）接受總統馬英九頒發二等景星勳章。

[上排左圖]　2012年，黃光男（右2）出席「傳統與變革：臺灣、澳洲水彩畫交流展」臺中開幕式，左起：臺灣水彩畫協會會長黃進龍、澳洲水彩畫協會會長David van Nunen、臺中市文化局副局長曾能汀、澳洲駐臺代表Kevin Magee、黃光男、外交部中部辦事處萬家興處長。圖片來源：黃進龍提供。

[上排右圖]　2013年，黃光男於澳洲雪梨演講「文人畫在臺灣」，廖新田擔任翻譯。

[中排左、右圖]　2015年，「世紀水墨：黃光男畫展」於國立國父紀念館中山國家畫廊舉行，展場一景。

[下排左圖]　2015年，黃光男獲法國在臺協會主任歐陽勵文頒發「法國教育榮譽軍官一等勳章」。

[下排右圖]　2017年黃光男出席「兩岸生活美學與美術產業學術研討會」留影，左起林秋芳（輔大博館所所長）、林永發（臺東大學人文學院院長）、黃光男、王曉予（鄭州大學教授）、程湘如（頑石文創藝術總監）、紀學艷（聯合大學教授）。圖片來源：林永發提供。

［上圖］ 黃光男，〈玉石情〉，2013，彩墨、紙，70×136cm。

［下圖］ 黃光男，〈晨曦〉，2014，彩墨、紙，124×246cm。

［右頁上圖］ 黃光男，〈晨曦祥瑞〉，2015，彩墨、紙，70×136cm。

［右頁下圖］ 黃光男，〈寶島香樟〉（三聯幅），2016，彩墨、紙，137×69cm×3。

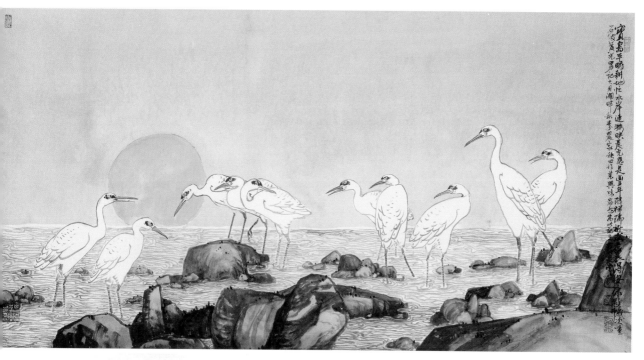

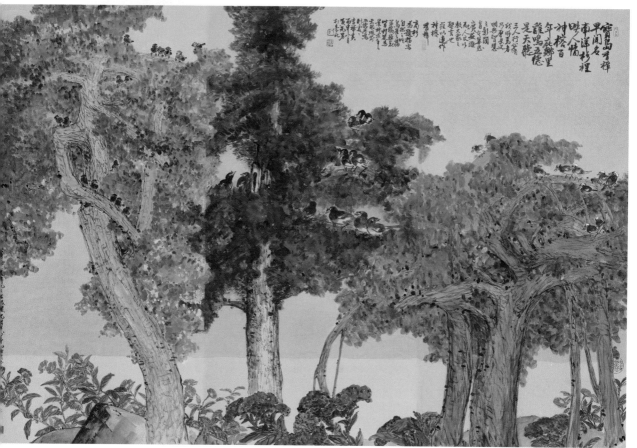

黃光男董事長與臺南市美術館館長潘襎合影。圖片來源：潘襎提供。

兩年後，內閣微調，「被請辭」後又傳聞將接任故宮院長、文化部部長。每每呼聲很高又擦身而過，已不是新聞，倒是透露出他的文化聲望與實力值得倚重與期待。「憑誰問，廉頗老矣，尚能飯否。」（辛棄疾，〈永遇樂‧京口北固亭懷古〉），國家社會需要時就挺身而出，退隱時作畫寫書，也是他的最愛，怡然自得。經歷過驚濤駭浪的他，內心應是風平浪靜的，只是關懷社稷的人文情懷，會讓他偶爾不捨。連著幾年分別獲得教育部頒發「文化獎」一等勳章、法國教育榮譽軍官一等勳章、總統府二等景星勳章、外交部睦誼外交獎章、文化部「文馨銀獎」、教育部「藝術教育貢獻獎」、屏東大學名譽博士學位等，不也是這個國家社會對他一種「禮輕情義重」的感謝之情意？

2019年擔任臺南市美術館董事長，說明大家還沒「放過」他。黃光男擔任政委時是南美館審查的委員，非常強調法人獨立運作的精神。巧合擔任董事長之後，每週必定南下協助，分享十數年擔任館長的「密技」。

臺灣布袋戲的角色裡常有一句臺詞：「時也，運也，命也。」相當傳神地描寫一號人物生命軌跡中的浮沉。更重要的是如何「乘風破浪」，因為還有機會的牌可打，能把握時機的人並且加倍努力後，老天會有回應。所謂：三分天注定，七分靠打拚，黃光男的「藝道人生」，著實精采。他設下了臺灣的文化行政典範。

黃光男，〈松石明珠〉，
2018，彩墨、紙，
71×76cm。

黃光男，〈安平新韻〉，
2019，彩墨、紙，
60×120cm。

[左頁上圖]
黃光男與前來觀展的各界
友人合影於「世紀水墨：
黃光男畫展」展覽現場。
右起：廖新田、王秀雄夫
人、王秀雄、王金平、黃
光男、朱振南等人。

[左頁中圖]
2014年，黃光男與黃冬富
參觀北京國家畫院美術中
心合影。圖片來源：黃冬
富提供。

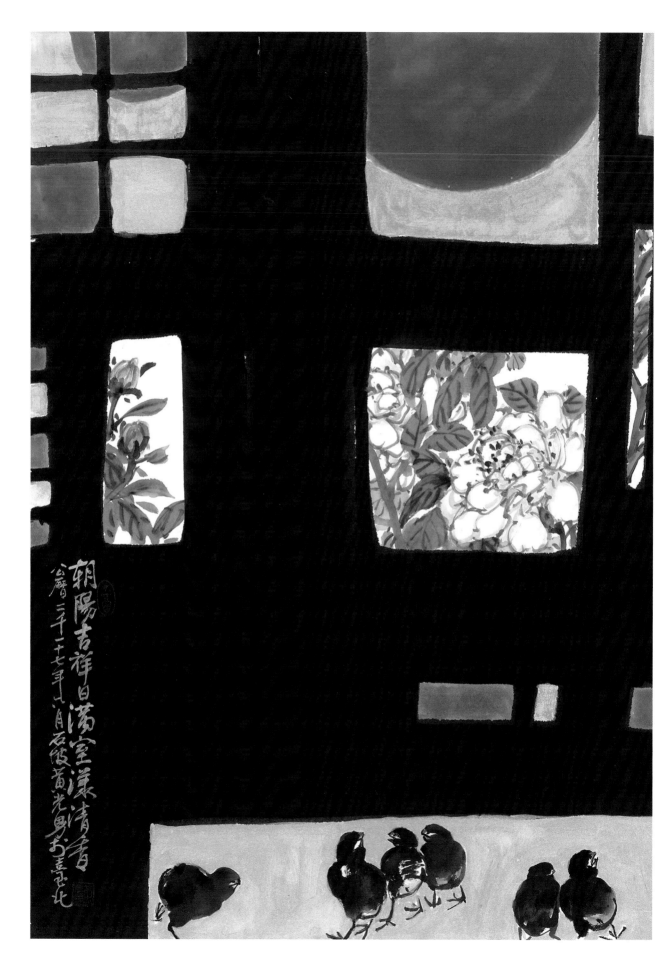

朝陽吉祥日滿室漾清香

公曆二千二十七年正月石陵黃光男於喜堂七

6.

穿梭水墨時空

黃光男的傳統水墨訓練扎實，特別是在花鳥畫所下的功夫最深。從
蔣青融老師以來，諸位恩師都鼓勵他創新，筆墨勿拘於保守格局，
並且以觀察自然後的寫生為基礎，因此自有真實而在地的面貌與主
題，特別是高屏風光。

赴北部發展之後，他不斷嘗試、表現新的視覺呈現，認為藝術世界
中最重要的創作態度是探索與實驗。傳統是他的根，在地是他的
本，不同的環境是他的養分，現代是他的刺激，因此他的作品面貌
多變多樣，可說是臺灣水墨藝術界中創作光譜最廣的水墨畫家。

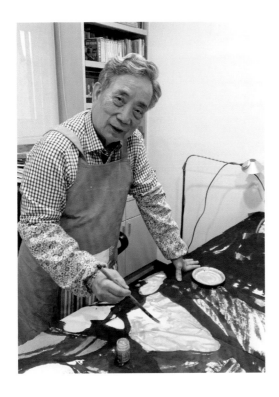

[本頁圖]
黃光男保持創作的習慣，能量豐厚，
攝於2020年春。
圖片來源：王庭玫攝影提供。

[左頁圖]
黃光男，〈朝陽滿室〉（局部），2017，
彩墨、紙，70×69cm。

從南方出發

黃光男的傳統水墨訓練扎實,特別是在花鳥畫方面所下的功夫最深。諸位恩師都鼓勵他創新,筆墨勿拘於保守格局,並且以觀察自然後的寫生為基礎,從生活出發,因此自有其真實而在地的面貌與主題,特別是高屏風光。細數他作品中的元素,的確也呼應了上述的評述。

從入畫的元素來看,花草植物方面有羊蹄甲、柳樹、菩提樹、洋紫荊、鳳凰木、椰子樹、紫藤、朱槿、小菊花、牽牛花、蘆葦、水仙、荷花、水蠟燭等;鳥禽有紅番鴨、鴿子、斑鳩、鵪鶉、喜鵲、八哥、麻雀、魚狗、鷺鷥等;昆蟲動物有蝸牛、天牛等,其他有電線、竹籠、斗笠、篩子、時鐘、鵝卵石、咕咾石等,加上一堆水果蔬菜,都是地方性題材,非常親切、極為生活化。曾是他的屏師同事方建明老師認為:

這些題材透過作者的選擇而提出,讓觀賞者面對它,把已在生活

黃光男,〈朝陽呈現〉,
1986,設色、紙,
40.5×60cm。

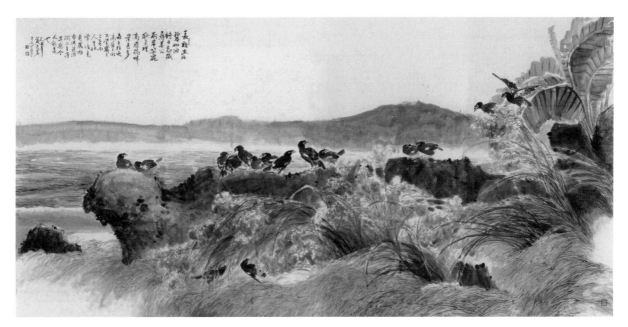

黃光男，〈高屏溪連
作〉（四連屏），
1985，彩墨、紙，
134.5×274cm。

中被遺忘的美感召喚出來。黃光男以生活上的經驗為表現內容而提出
美的看法，至少已體認到我國藝術精神的真髓了！

　　傳統是他的根，在地是他的本，不同的環境是他的養分，新鮮的現代是
他的刺激，因此他的作品面貌多變多樣，可說是臺灣水墨藝術界中創作光譜
最廣的水墨畫家。

【關鍵詞】臺灣水墨

　　臺灣水墨畫源自中原，具聞清人斯庵（沈光文）是在臺書畫的第一人。1652年因
颱風漂流來臺，曾於目加溜灣社（今臺南善化區）教學，但遺世詩畫不可考。日人
尾崎秀真說：「臺灣流寓名士，于文余推周凱，詩推楊雪滄，書推呂西村，畫推謝
琯樵。」乃漸成風氣。日治時期，東洋畫取代傳統書畫，後者乃逐漸沒落；二次大
戰後的臺灣，雖有正統國畫論爭的波折，卻發展出「寫生」重於「臨摹」的意識及
抽象的中國現代畫風潮。渡海名家加上本省畫家遍布於各大專院校，水墨的在地化
逐漸深耕，藉由省展及各式展覽為平臺，乃開枝散葉，甚至枝葉繁茂。

　　黃光男於1999年出版《臺灣水墨畫創作與環境因素之研究》，以「臺灣水墨」為
關鍵詞，說明已成為中原水墨的區域化，和中國畫有風格上的差異。黃光男的水墨
就是反映臺灣水墨變遷的例子之一。

黃光男，〈高屏溪連作之
四〉，1975，彩墨、紙，
67×67cm。

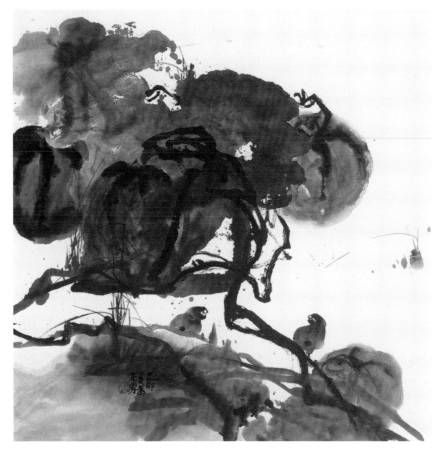

黃光男，〈高屏溪連作之
三〉，1975，彩墨、紙，
67×67cm。

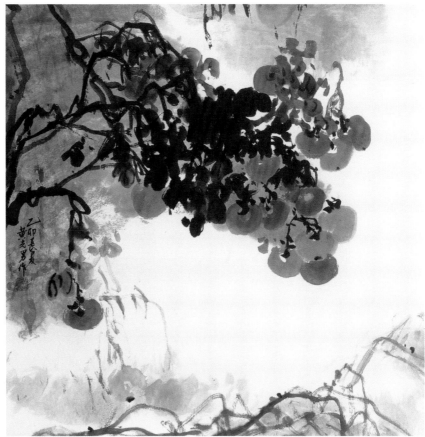

[右頁圖]
黃光男，〈寶島花鳥畫四品之
一——神榕盤根〉，2017，
彩墨、紙，136×70cm。

技術層面上，他可以持續用傳統的方式表現，而且一定可預期有正面的肯定。但他常常說：「畫自己熟悉的技巧，又看起來很美的畫，有什麼意思？藝術就是要忠於自己的感受，更重要的就是創新。」他認為最重要的創作態度是探索與實驗，因此要不斷嘗試、表現新的視覺呈現，以符應內心澎湃而瞬變的感受。要這樣做，膽子得很大、得不怕失敗、得撐得起別人的異樣批評。我們從來不知道他的下一步，就如同他的文化行政成就，總是讓人驚艷。

他的藝術從南臺灣起程，向北進展，再轉向無垠的藝術世界前行。

寶島春光照窗軒五者得愛大道行靈禽擇棲鳴喜事柳風搖曳傳遠聲 歲二十七年丁酉冒石啟首光男巨彩臺北

軌跡的轉向

　　黃光男由一位南部地方美術教授，蛻變為以北部為活動核心的全方位文化領導人，1986年是轉折點。在藝術創作型態與形式上也因為從角色扮演的「合擊」到「分進」而有重大的改變。視野的高度與藝術經驗的廣度讓這位帶有純樸風格的水墨畫家加速脫胎換骨，特別是1989年「向畢卡索致敬展」的那件〈四分之四與畢卡索〉。

　　他的工作重心移往臺北，在作品上，形式格式化了、在筆墨經營上較以往似乎「薄」了、速度快了，歸結於文化行政工作的繁重或許是原因之一，卻無助於創作的內在理路與意義轉變之詮釋。

　　若單純從圖像的演變著手，或許對於身分關係的糾纏有所幫助。黃光男的創作保留一個很大的實驗空間，反而比較不拘謹於理論

黃光男，〈寶島花鳥畫四品之三──碧海青天〉，2017，彩墨、紙，136×70cm。

[左頁圖]
黃光男，〈寶島花鳥畫四品之二──王道之行〉，2017，彩墨、紙，136×70cm。

黃光男，〈寶島花鳥畫四品之
四——蓬萊名品〉，2017，
彩墨、紙，136×70cm。

與書畫規制。他並不墨守傳統，而是在線條與彩漬間享受偶然的效果與趣味，並開拓它們的可能性。

　　擁有相當深厚熟稔的筆墨工夫，早年黃光男的花鳥水墨可以說已臻運用自如、信手拈來之境。南部生活加上文人涵養，構成他大部分的作品風格，微觀的省察多於宏觀的磅礡，小小的筆墨趣味、生活的點滴即可帶來深遠的回饋。他善於「以物徵象」，也看重「以詩言志」的效果，透過畫面中的一景一物，以及隨興的自創詩作表達對社會、自然、人生的感懷，或激烈、或不平、或慨歎，都在筆畫文字中消解與詮釋。在優雅流暢的筆墨趣味中，透顯出他中國水墨繪畫的氣質涵融，在現代社會型態中獨自啜飲文人畫家的滋味。這是他的桃花源，不論走了多遠的路，他還是會回到這個熟悉而自在的天地。筆墨中的舉手投足，就是他對現實生活的文人式投射，即使在相當現代而抽象的作品中，押款、題詞、鈐印還是必備的。這種「文人儀式」成為他遊走東西、跨越古今、兼善傳統與創新的慣用手法。

黃光男，〈漫步文士〉，2007，彩墨、紙，70×136cm。

黃光男，〈生命的實相〉，
1974，墨、紙本，尺寸未詳。

寄情框景世界

1986年後的「黃氏風格」有了劇烈的變化。表面上，實在無法理出其創作的連貫性，但是如果我們比對十二年前的作品〈生命的實相〉（1974），赫然發覺現在反覆使用的方框形式早就在當時出現。方框內的鳥隻只不過在數量上由複數變單數，更為孤寂專注，而畫作題目有著現代哲學反思的味道，些許的勉強中更透露水墨實驗的強烈企圖。

1994年的畫展，他開始正視「包圍」的效果：〈尋〉、〈覓〉、〈得〉、〈道〉四張連作中的孤鳥被置放在鮮豔的色塊內，左上角不整齊的黑框只占據兩邊，但有圍的意味。姿態稍異而形象單一的禽鳥被框架在紅、綠、黃、藍的顏色真空內相當突兀，更因為被抽離開自然的環境，其他呼應的象徵消失，有著強烈的陌生化與抽象的效果。橫排題款並不尋常，仍然保留寓情抒懷的做法。黃光男作品包含兩個互不相容的元素──傳統題材、西方形式不斷交錯。這種「黃式拼貼」不是西方拼貼的意義，它混合著敍述、象徵與隱喻的意涵，元素間的對話關係不僅是立基於自然基礎。這個水墨實驗遊戲中，眼神顧盼自若的禽類恐怕不知道外面的天地已幡然大變。

用幾何構造包圍具象的物體，在中國繪畫的脈理中並不尋常，也無法在視覺與敍述上獲得合理的解釋。「包圍」可以是一種新視野，運用虛實相間、計白當黑的哲理轉化客體為主體；「包圍」也暗示一種窗眼的效果，眼睛被放置在特定的「微」觀位置「圍」觀其變。事實上，1972和1976年的作品中已有以環境包圍鳴禽的構圖。

〈啁啾〉中營造了一個視窗讓鳥群成為獨特的世界；1992年的〈戲春圖〉將焦點從鴨子投注在被抽象化的柳葉造型群上。鴨群停歇於水面雖然是「實」，卻不敵遍布其間的水墨肌理之「虛」。這種效果的企圖

黃光男，〈啁啾〉，
1973，彩墨、紙，
65.5×68.5cm。

黃光男，〈餘香〉，
2002，彩墨、紙，
45×52.5cm。

和〈尋〉、〈覓〉、〈得〉、〈道〉有異曲同工之處。

當畫家把造型與構圖的焦點從花鳥主角轉移到環境配角，前者面積越來越渺小，後者越來越浩大，終致前者消失於無形，後者漸漸占據全部的面積。這種做法反映在〈合〉的作品上，此時所有的物象消失於無形，留下的是禽跡、鳥鳴、風聲、蝸紋、葉影及各種可能的自然現象的視覺想像，透過點、線、墨、色與染、皴、擦表現情思。

筆者再次強調，黃光男的抽象、半抽象之作幾乎保留了所有的水墨傳統與意涵。由於優異的花鳥造型根基，對黃光男而言，將具象轉換成抽象並非難事，他逐步將自己從全具象的表達抽離。換言之，他總是和自然保持若即若離的距離，沒有作為「點睛」角色的花鳥蟲魚，大面積的抽象水墨就不存在，就失去自然的聯繫。兩者是互相依賴的。空間的

黃光男，
〈錦繡山河〉（五聯幅），
2012，彩墨、紙，
136×70cm×5，
高雄市立美術館典藏。

暗示在此退隱為一種殘留，僅僅是一個平面、一個反覆構成的「數大之美」。這是他的獨步視野。被包圍的不是別人，正是他畫家本人；形單影隻的蝸牛、蚱蜢，成雙成對的喜鵲、雛鳥和成群結隊的鴨群都是他的化身。可以這樣看待，他以微觀的方式將自己包圍在他所創造的符號世界裡。作為一介文人畫家，面對變化疏離的現代，他的世界即使微小，仍然如燭火般堅定地燃燒著，並不熄滅。

　　鋪陳這條脈絡，可以合理地解讀1996年以來於畫集中反覆出現的框架系列。黃光男將暗示性的框架「提升」為實質的框架，似乎，他筆下的禽鳥蟲魚完全意識到框架的存在，自在地活動在抽象的框架裡、框線上（例：〈四季長春〉、〈厝角閒雀〉）。隱喻仍在，白色方形可以表示四季、屋頂、鐵窗、夜色與斑駁的牆壁，可以無盡地用這個符號表

達他所欲表達的，毫無扞格之處，如〈蓬萊天色〉款題：「水墨之美在於自然之性，亦在於社會實相。茲今都市景觀，公寓之隔，人情難融，然卻有獨處之環境。若能自省自足亦可謂美之一端也。」方形框架橫序與直序排列成為一種韻律的表現（如：〈年景之一〉、〈華燈臺北〉），白色方框外變化的墨韻是另一個展現水墨趣味的舞臺。框架系列和1974年〈生命的實相〉最接近者屬〈年景之二〉與〈年景之三〉，仍保留線

黃光男，〈新世紀〉，2003，彩墨、紙，69×68cm。

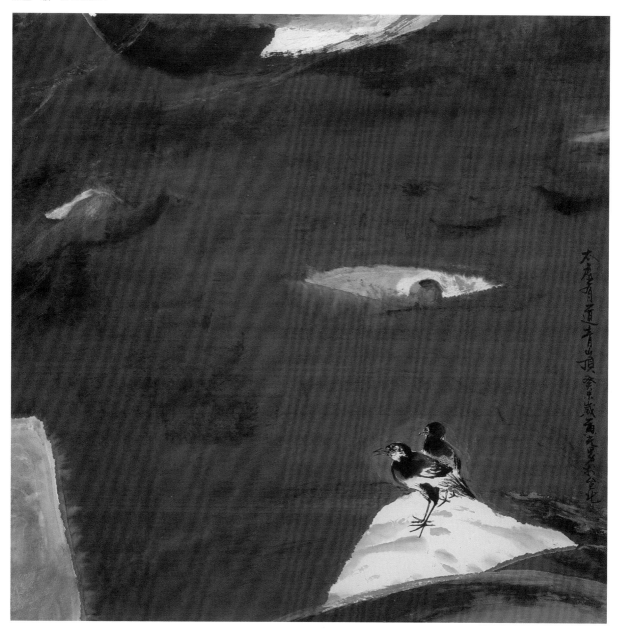

條的形式，甚至喜鵲的造型依然可見。〈紅柿子與檸檬〉、〈相應〉則保留框架韻味，以蔬果填充，或以隨興的紅綠色點代之，成為〈花影〉與〈花燈之一〉、〈花燈之二〉。框格內是否為具象物體的要求開始鬆動（例：〈開口〉（P.138左圖）、〈春望〉、〈讀白〉）最後方格擴

[左上圖]
黃光男，〈年景之一〉，1998，彩墨、紙，90×90cm。

[右上圖]
黃光男，〈年景之二〉，1998，彩墨、紙，90×90cm。

[左下圖]
黃光男，〈年景之三〉，1998，彩墨、紙，90×90cm。

[右下圖]
黃光男，〈紅柿子與檸檬〉，2001，彩墨、紙，70×70cm。

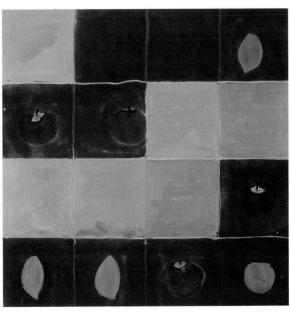

[左圖]
黃光男，〈開口〉，2005，
彩墨、紙，136×70cm。

[右圖]
黃光男，〈中山北路系列：行
政公署二〉，2006，彩墨、
紙，136.5×68.5cm。

大為畫面全幅，視覺距離似乎更貼近框架世界成為畫面的全部。框格的排布，由於墨色的變化及線條的調度，加上其深厚的花鳥布局功力，並不會流於呆板的圖案化構圖，仍保留文人的靜觀雅趣。

除了方框風格的演進，黃光男給觀者製造一個窺看的眼孔，進入省物、省思、省情與省我的視覺思維世界。這裡有兩種呈現：將小景物逼至偏遠的角落，留下大量空白配色（例：1996年的〈一池蓮香〉、〈大地有情〉）；另一種是在大片黑墨中留孔點景，突顯黑色的對比力量（例：2005年的〈開口〉、2006年的〈秋石〉）。透過大片黑墨的包圍與對比，角落區域內的微觀世界能量更為集中、更有發散力。他似乎相當著迷於

黃光男，〈秋石〉，2006，
彩墨、紙，67×70cm。

包圍帶來「圖」、「地」比例懸殊的視覺震撼效果，占滿畫面的墨色面積，只留給畫中的主角一小塊侷促的空間來吐納呼吸。

〈自在〉、〈忘言〉特異單調的排布，持續擴大、強化、激化前述「黃式構形」：傳統與現代的矛盾並置。「包圍」系列的厚重、衝突、不解、突兀在黃氏造形語彙中有和諧共存的景象，由墨、筆、題詞與抒情所統一。從觀看的位置分析，黃光男將「窗眼」隨造形機能開在邊緣，讓觀者在浩瀚黑海中浮游、尋覓出口，其心境為何？此時畫家似乎迅速隱退出吵雜的鼎沸，回到冷眼看世界的寂靜中，在遙遠而漆黑的世界中取得一種更能純淨表達自我的方式。「中山北路」系列中，歷史

風情在墨壁上以少見的金色文字娓娓道來由窗孔透出來的故事、記憶及種種，少了人聲沓雜，多了沉澱之後的想像。

　　從包圍到方框，黃光男將其水墨心境與生命體驗寄情於框架世界，雖簡仍繁，雖窄猶寬，雖淺還深。

　　黃光男將畫面三分為大小不均等的面積，並形成「泰山壓境」的構圖——尤其是畫幅中「天」所占的面積特大，「地」所占的橫面積特小，構成強烈的空間規劃意圖。1981年一件名為〈昇〉的作品中，橫切的屋牆已見空間分割的端倪。這種做法原本作為遠處水平線的區隔，如〈入筆波瀾〉、〈百谷之浴〉等眾多作品，具有將地面拉向遠方的意思，用以營造花鳥活動的空間，因此會以層次處理之。

　　這些技術性的問題，對於水墨家黃光男而言並不困難，反倒是

黃光男，〈朝陽見祥光〉，
2009，彩墨、紙，51×70cm。

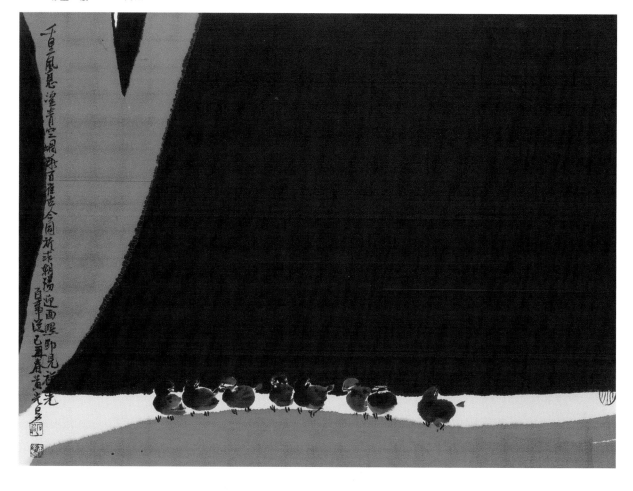

黃光男，〈金雞〉，2009，
彩墨、紙，70×70cm。

將可以「平遠化」的空間「平面化」的意圖值得深究。一件2009年的作品〈朝陽見祥光〉，下方一排以紅色構成的色帶，和活躍其上的數隻雛雞形成「非空間化」的關係，「非空間化」意味著黃氏開始關心造形之關係多於描寫、象徵的目的。彷彿他為觀者拉起了一個垂直的布幕，於其上進行視覺的水墨實驗與表演。這種嘗試，逐漸擴大面積，加重「非

[右頁圖]
黃光男，〈山居清趣〉，
2013，彩墨、紙，
68×68cm。

空間化」區塊的處理，其出現的時間點也是在1994年，和包圍手法同時。

深得靜觀自然三昧的黃光男對此構造並非空穴來風。端看〈山居清趣〉（2013），畫面被黑色大樹幹切割成二等分，畫面被黑樹正中一分為二，原本是創作的大忌，但他卻逆向而行，形成新的視覺衝擊。畫面中視覺的衝擊力量來自黑色的部分，黃光男善用這個部分，並且加以抽象化、形式化。

如果將視看距離拉近群鳥，就會有如〈萬相澄靜〉、〈晨曦〉（2002）的畫面，灰白色區塊其實是枝幹的轉換，上下黑綠的橫長方區塊則是對照背景的表現，如搖曳的葉影、暗色遠景。對他而言，抽象乃「抽自然之象」，不是幾何造型的排列組合。當空間的形式暗示確定後，花鳥活動其上就不再怪異，白色長方區塊則上下移位至邊緣，和他擅長的比例對照之創作原則接合。

白線上移作品所留下來的大面積成為大地隱喻（例：〈年年吉利〉、〈江城綴趣〉）；而白線上下的顏色肌理處理，逐漸脫離自然暗示的牽絆而更為自由，最後走向形式的創造，一種視覺形式的遊戲，擴大為靜觀與微觀自然的方式。白線下移所留下的大片空間則多為「壁上觀」之意，在壁上塑造各種筆墨趣味及題詞，結合形式之配置，他稱之為「新世紀的東方水墨」，反映現代社會與文化的張力。他為東方水墨造一片可以冥思其上的牆或鏡，無需傳統文人以物托情斷裂的媒介，並且樂在其中（例：〈新世紀〉（P.136）、〈西園〉等），而花鳥殘境所起到的作用，或許如同文明洗禮下的傳統素質，已被「供奉」在壓縮的、極為狹小的天地間。這時他作為一位都市文人的感懷與寫照，也許透露些許無奈。時代既無法停留，能做的是營造一個文人可以行吟其間的符號世界，都市的喧囂在那裡都轉換為抒情的樂符。

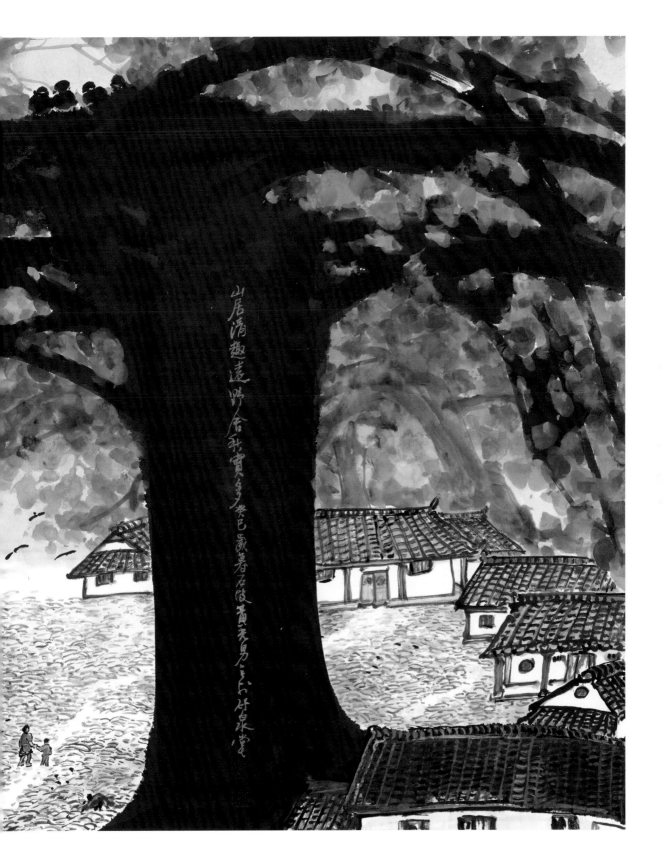

山居清趣遠邨舍秋實多多 癸巳歲暮石陵黃君璧合於白雲堂

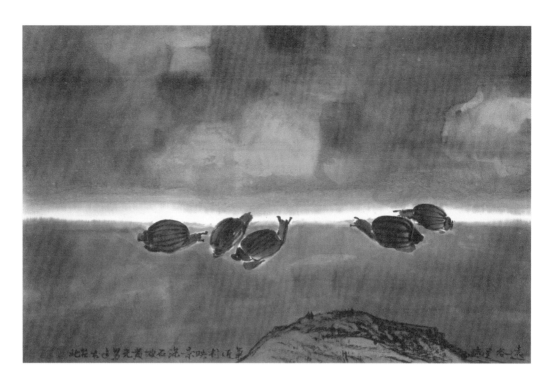

黃光男，〈瑞氣
景深〉，1996，
彩墨、紙，
46×70cm。

黃光男，〈風情〉，
2003，彩墨、紙，
67×67cm。

最後，方格排列與天地分隔整合為高度符號化的作品。沒有前面的分析，無法解讀這類作品（例：〈金雞〉(P.141)、〈門前〉）。尤其是〈門前〉一作，可以說是黃光男代表他對現代水墨承諾的綜合之作。框架的韻律、壓縮空間的符號化的美學工程於焉成雛形。

黃光男，〈門前〉，
2005，彩墨、紙，
69×51cm。

得意忘象不忘形

黃光男的創作軌跡是多元並進的，除了延續傳統花鳥形式、幾何方塊排布外，2004年出現黑色大墨線搭配鮮紅色塊及金色題款的作品，迥異於過去的創新路徑。

本文前已分析，他的抽象創作實出於「抽自然之象」，因此「得意

黃光男，〈玉山彩虹〉，
2012，彩墨、紙，
93×70cm。

[右頁圖]
黃光男，〈天眼〉，2004，
彩墨、紙，69×35cm。

忘象」的解讀較西方純形式抽象更為接近他創作的「原生性」。對「象」的取捨乃通過「意」的掌握，這是中國書畫形意理論的核旨。近六十年不懈的創作經驗，異於畫家的豐富歷練，讓黃光男在體悟世態後進行大膽的嘗試：進一步去掉形象，純粹表現意態。他的「得意忘象，得意不忘形」表現在這一系列作品中。〈天眼〉於上方鈐一印「得意忘象」相當能體現他的創作意圖。透過這一系列的嘗試，他再一次界定新創形式的藝術意義。在黑、白、紅之間、墨色層次反覆構疊、排斥、分流構成的肌理與構成間，黃光男一樣看到了「靜觀自得」之理乃來自自然的感悟。

抽象和具象並不衝突，其差異是心境、觀看、表現的差別。他表示，這些抽象的創作來自內心的需要，讓他愉悅。他想要詮釋的，是那無法以「象」再現的「意」。由物像到「悟」象，顯現黃光男從淬鍊自然到「得意忘象」的心

[右頁左圖]
黃光男，〈窗影之二〉，
2004，彩墨、壓克力、紙，
106×31cm，國立臺灣美術
館典藏。

[右頁右圖]
黃光男，〈窗影之三〉，
2004，彩墨、壓克力、紙，
106×31cm，國立臺灣美術
館典藏。

路歷程。寧可説，這些有機的造型組織是他見證一花一木、一鳥一獸的微觀展現，隱微轉折而非直接的象徵。毋須依賴物像的引導，由自然而啟發的想像仍然源源可取、毫不間斷。小面積的白，在大墨壓陣之下更透顯對比的力量，猶如前面邊角造形和畫幅的對比。他既然可以將白色樹幹轉換成各種界域，那麼黑墨留白的構成可以化身無數感懷，也就不足為奇了。

　　總結黃光男「得意忘象」的水墨抽象有四種表現，均擷取自過去創作中的部分經驗，比較是偶然、襯托效果的發揚、萃取：一、保留方形排列的綿密意念，運用墨色擠壓使空白幾近消失，激烈化黑白之間的面積對比。二、運用水墨互斥構成肌理趣味，如〈向陽〉及〈天眼〉(P.147)，這些在過去擅長的花鳥作品中的背景被大量使用，塑造色澤晃動的趣味效果。三、以書寫的方式讓垂直黑墨線條和留白相間參差，間以亮紅色塊，營造層次與畫龍點睛之效，呈現簡潔的交錯力道（例：〈界〉、〈俯〉）。四、〈窗影〉之一、二、三以拼貼方式為

黃光男，〈吉祥〉，2008，
彩墨、紙，35×63cm。

黃光男，〈日昇月恆〉，
2017，彩墨、紙，
136×70cm。

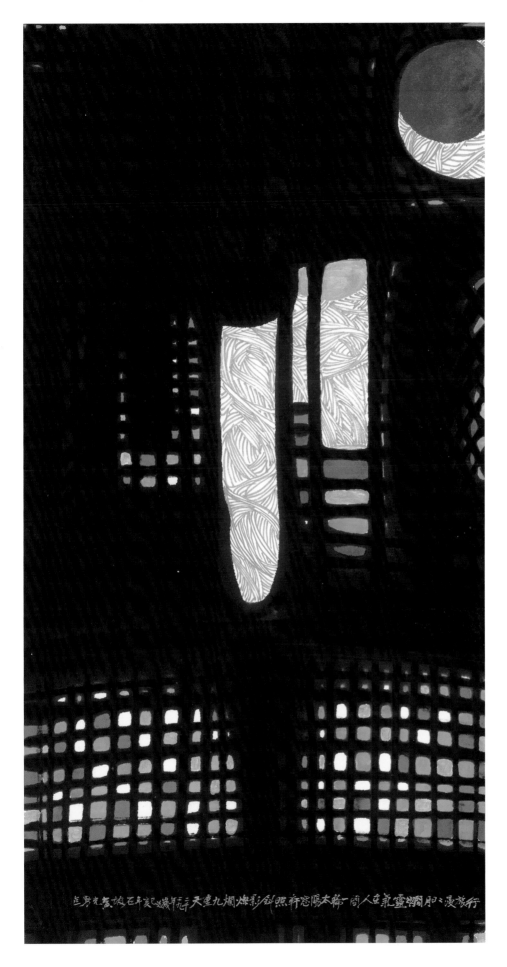

黃光男，〈斜影燦爛〉，
2019，彩墨、紙，
136×70cm。

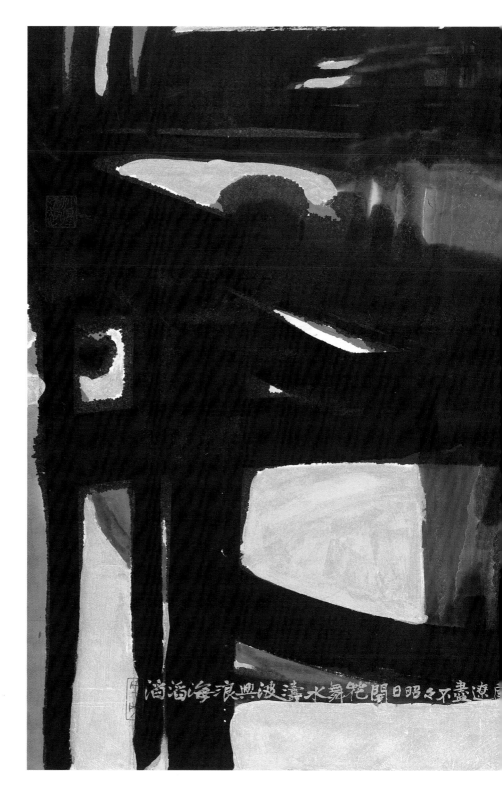

滔滔海浪興波濤水舞花開日昭々不盡遠

黃光男,〈水舞花開〉,2018,
彩墨、紙,59×96cm。

之,相較於前三類在線條構造與轉折上更為粗獷堅硬,也更具「前衛」
感,造形間的對話更強。融合不同脈絡元素於一爐,對他而言並非初試
啼聲,似乎他又找到新的嘗試,拭目以待。

這幾年來,他的形式水墨遊戲更自在豪放了,2017年的〈日昇月

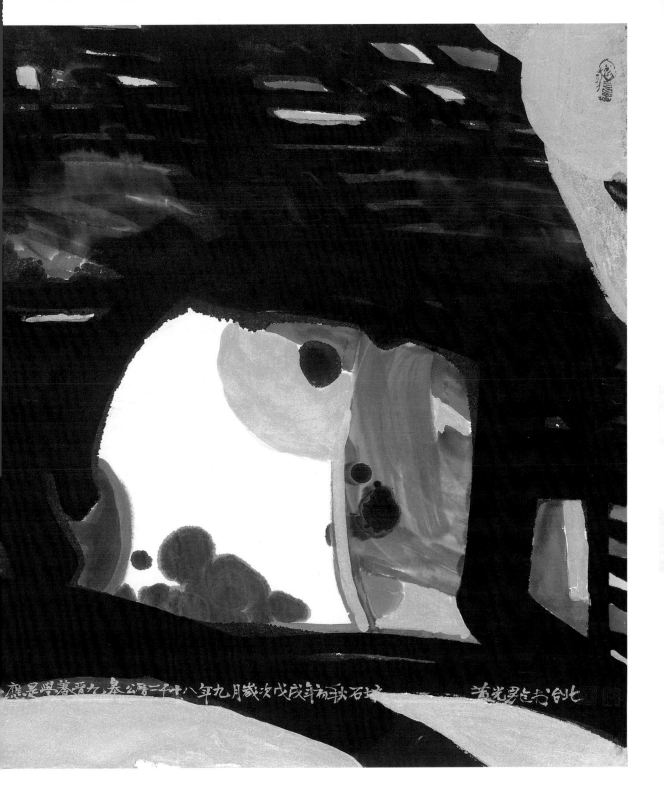

恆〉（P.150）、2019年的〈斜影燦爛〉（P.151）可見其端倪。

　　黃光男之於他的作品是複數的。這個複數表現在形式與內容的傳統與現代並陳之中。想想藝術浮沉歷史中的例證，有創新意圖者方有生機。人們雖然無法決定美術史，但有機會敲美術史大門的藝術家是有勇氣的。

黃光男,〈彩虹〉,
2009,彩墨、紙,
140×70.5cm×5。

2014年5月,臺灣美術院於澳洲國家大學美術學院展出,澳洲藝評家海內思(Peter Haynes)在當地報紙《坎培拉時報》(*Canberra Times*)所發表的〈進入臺灣靈魂的窗〉(Window into Taiwan's Soul)一文中反映黃光男作品的跨文化對話性:

> 這裡有一些強烈的作品。對我而言,最能讓人餘波盪漾的是引發其文化根源的作品。特別震撼的是黃光男的〈彩虹〉(2009)。它採用五聯平面的形式。慶典式的紅覆蓋著金銀色的格線。基座面積佔據極少數的比例。山的輪廓由金色書法襯托,產生強烈對比。這是一件戲劇性的、惱人的作品,展示出豐富的文化淵源。

看來,黃光男從傳統水墨轉向當代水墨,正開創跨越文化與文本的新語境,戰後臺灣現代水墨的拓展因而有了另一種的可能面貌。

黃光男與夫人郭秋燕，攝於2020年春。圖片來源：王庭玫攝影提供。

參考資料

· 張繼文、廖新田，〈穿梭在傳統與現代的水墨時空中──黃光男的創作歷程〉，《穿梭水墨時空：黃光男繪畫歷程展》，臺中：國立臺灣美術館，2009，頁8-19。

· 黃光男，《美的溫度》，臺北：皇冠文學，1992。

· 黃光男，《臺灣水墨畫創作與環境因素之研究》，臺北：國立歷史博物館，1999。

· 黃光男，《那個年歲》，臺北：國語日報，2001。

· 黃光男，〈筆墨幾許 我畫我思〉，《聯合報》，2002.4.25，副刊。

· 黃光男，〈憑闌極目青天外〉，《聯合報》，2006.3.24，副刊。

· 黃光男，《與人偶語》，臺北：頂點文化，2006。

· 黃光男，《畫境與化境：繪畫美學與創作》，臺北：典藏，2007。

· 黃光男，《藝術行動：黃光男藝術評述文集》，臺北：藝術家，2013。

· 黃光男，〈藝術家的家 臺藝大60周年慶〉，《聯合報》，2015.10.30，副刊。

· 黃光男，《近代美術大師的講堂》，臺北：藝術家，2018。

· 黃光男，《穿梭水墨時空：黃光男繪畫歷程展》，臺中：國立臺灣美術館，2009。

· 廖新田，〈符號象徵與符號拼貼──黃光男的水墨新世界〉，《臺灣新聞報》，1998.8.28，13版。

· 廖新田，〈得意忘象──黃光男的「新世紀東方水墨」〉，《得意忘象──黃光男新世紀東方水墨》，臺北：國立國父紀念館，2006，頁14-23。

· 雄獅美術知識庫。

· 聯合知識庫。

黃光男生平年表

1944	· 一歲。出生於高雄縣鳥松鄉大華村。出生務農家庭，父親黃加禮，母親黃鄭來（1965年當選高雄縣模範母親），家中五個兄弟、三個姊妹，排行老大。
1951	· 八歲。入高雄縣大華國民學校（今高雄市大華國民小學）就讀。
1957	· 十四歲。自大華國小畢業，入高雄縣立小港初級中學（今高雄市立小港國民中學）。
1960	· 十七歲。初中畢業，保送臺灣省立屏東師範學校普通科。 · 當選高雄縣優秀青年。
1962	· 十九歲。作品入選韓國第3屆「世界學生美展」。
1963	· 二十歲。參加世界／全國／全省美術比賽，國立歷史博物館國畫比賽第五名。 · 自臺灣省立屏東師範學校畢業。 · 高雄市鼎金國民學校任教（三年）。
1965	· 二十二歲。作品入選第5屆「全國美展」。
1966	· 二十三歲。考入國立臺灣藝術專科學校美術科國畫組。
1969	· 二十六歲。以第一名成績自藝專畢業。
1970	· 二十七歲。高雄市壽山國民中學任教（一年六個月）。
1971	· 二十八歲。與郭秋燕結婚。 · 獲第15屆「南部展」壽山國際獅子會獎。 · 展覽：首次個展於高雄《臺灣新聞報》文化服務中心畫廊。
1972	· 二十九歲。返回母校省立屏東師範專科學校擔任助教，後經歷講師、副教授之職，直至1985年（共十三年六個月）。 · 第二次個展於臺南社教館。 · 出版：《光男畫冊》。（第一本出版）
1974	· 三十一歲。獲臺灣南部美術協會主辦之「南部展」首獎。
1975	· 三十二歲。獲選國立臺灣藝術專科學校傑出校友。 · 於高雄藝術家畫廊舉辦第三次個展。
1976	· 三十三歲。出版：《墨痕》。
1977	· 三十四歲。於臺灣省立高雄師範學院國文系就讀。 · 獲第8屆「全國美展」國畫部佳作獎。 · 展覽：第四次個展於高雄市立圖書館。
1978	· 三十五歲。於高雄大統百貨公司、屏東師專水墨畫展。（第五、六次個展） · 出版：《國畫欣賞與教學：國民小學國畫教學研究》。
1979	· 三十六歲。榮獲中國文藝協會「文藝獎」（國畫類）。 · 展覽：高雄《臺灣新聞報》文化服務中心、高雄市立社教館、臺北市新生畫廊、臺灣省立博物館個展（第七至十次個展）。
1981	· 三十八歲。自臺灣省立高雄師範學院國文系畢業。 · 展覽：高雄市大統百貨公司畫廊個展。（第十一次個展） · 出版：《黃光男繪畫選集》。
1982	· 三十九歲。獲第1屆「高雄市文藝獎章」。 · 擔任高雄市中國書畫學會理事長（三年）。 · 考入國立臺灣師範大學美術系研究所（第2屆）就讀。 · 展覽：高雄市立圖書館畫展。（第十二次個展）
1983	· 四十歲。個展於美國在臺協會高雄分會。（第十三次個展）
1984	· 四十一歲。獲頒教育部「社教獎章」。 · 展覽：高雄市文化中心至美軒個展。（第十四次個展）

1985	· 四十二歲。自國立臺灣師範大學美術系研究所畢業。
	· 出版：《宋代花鳥畫風格之研究》、《美感與認知：美術論文集》。
1986	· 四十三歲。甲等特考普通行政文教組優等及格。
	· 獲聘為臺北市立美術館首任正式館長，至1995年（八年五個月）。
	· 展覽：省立臺南社教館個展、高雄市立中正文化中心至美軒惜別畫展。（第十五、十六次個展）
	· 出版：《元代花鳥畫新風貌之研究》。
1987	· 四十四歲。獲屏東師範專科學校、高師院（大）傑出校友。
	· 出版：《黃君璧繪畫風格與其影響》、《黃光男作品選集》。
1989	· 四十六歲。出版：《浪跡藝壇一覺翁：試論傅狷夫書畫》。
1990	· 四十七歲。進入國立高雄師範大學國文系博士班就讀。
1991	· 四十八歲。出版：《美術館行政》。
1992	· 四十九歲。出版：《藝海微瀾》、《美的溫度》。
1993	· 五十歲。獲國立高雄師範大學國文系研究所文學博士學位。
	· 任國立臺灣師範大學美術系研究所兼任教授。
	· 展覽：高雄市美國文化中心個展。（第十七次個展）
	· 出版：《宋代繪畫美學析論》（博士論文）、《黃光男論文集》。
1994	· 五十一歲。個展於臺北國立歷史博物館、屏東縣立文化中心。（第十八、十九次個展）
	· 出版：《李澤藩》、《黃光男水墨畫》、《黃光男畫展》、《走過那一季》、《美術館廣角鏡》（1998修 正版）。
1995	· 五十二歲。結束臺北市立美術館館長職務，赴任國立歷史博物館館長，直至2004年（九年七個月）。
	· 展覽：「夜氣──黃光男水墨畫欣賞展」於臺北一方畫廊、臺中市立文化中心。（第二十、二十一次個 展）
	· 出版：《文化採光》、《圓山捕手》、《婦女與藝術》（與趙惠玲、賴瑛瑛合著）。
1996	· 五十三歲。獲臺灣省文藝作家協會「中興文藝獎」（水墨畫類）。
	· 展覽：「水墨新境──黃光男作品展」於臺南市立文化中心。（第二十二次個展）
	· 出版：《水墨新境：黃光男作品集》。
1997	· 五十四歲。「黃光男水墨畫邀請展」於高雄市立中正文化中心至美軒。（第二十三次個展）
	· 出版：《當代水墨畫展 黃光男作品集》（白俄羅斯美術館）、《南海拾真》（二刷）、《舊時相 識》、《博物館行銷策略》、《中國水墨畫欣賞》。博物館行銷著作翻譯成英文*Museum Marketing Strategies*。
1998	· 五十五歲。獲頒教育部「文化獎章」、法國藝術與文學軍官勳位。
	· 擔任國家文化藝術基金會第2屆董事。
	· 展覽：「水墨新境──黃光男水墨畫巡迴展」於全臺各地之文化中心展出、高雄市立中正文化中心個 展。（第二十四、二十五次個展）
	· 出版：《黃光男繪畫作品集》、《靜默的真實》、《臺灣畫家評述》。
1999	· 五十六歲。榮獲行政院新聞局「國際傳播獎章」。
	· 展覽：臺北縣文化中心個展（第二十六次個展）、「黃光男的繪畫心情」於元智大學人文藝術中心（第 二十七次個展），以及「原鄉新境──臺灣水墨六人展」於法國巴黎臺北文化中心。
	· 出版：《臺灣水墨畫創作與環境因素之研究》、《博物館新視覺》、《長空萬里》。
2000	· 五十七歲。擔任中華民國博物館學會第五、六任理事長，至2003年。
	· 出版：《實證美學》、《如何開發博物館的社會資源》（「博物館利用叢書」系列之一）。
2001	· 五十八歲。出版《那個年歲：一個田庄孩子的故事》、《文化掠影》。
2002	· 五十九歲。榮獲國立臺灣藝術大學傑出校友。
	· 展覽：「畫鏡──黃光男2002水墨畫個展」於臺北龍門畫廊。（第二十八次個展）
	· 出版：《畫鏡：黃光男2002水墨畫個展》、《過門相呼》。

2003	· 六十歲。個展於臺北鳳甲美術館。（第二十九次個展）
	· 出版：《墨愫：黃光男水墨畫展》、《印象國度》、《博物館能量》。
2004	· 六十一歲。自國立歷史博物館館長一職卸任，當選國立臺灣藝術大學校長（八年）。
	· 榮獲國立臺灣師範大學傑出校友。
	· 展覽：「畫境——黃光男水墨展」於臺灣創價學會藝文中心巡迴。（第三十次個展）
	· 出版：《畫境：黃光男水墨展》、《文明象限的旅人：一位文化人的觀察記事》、《異國文化行腳：從左岸巴黎到烽火國境》、《一樣湖山兩樣春》、《傅狷夫：書畫雙絕》。
2005	· 六十二歲。任國立大學院校藝文中心協會理事長（六年）。
	· 展覽：「搜妙創真——黃光男乙酉年水墨畫展」在嶺東技術學院藝術中心、「畫境——黃光男水墨展」於臺灣創價學會高雄鹽埕藝文中心。（第三十一、三十二次個展）
	· 出版：《搜妙創真：黃光男乙酉年水墨畫展》。
2006	· 六十三歲。獲頒中華民國畫學會「金爵獎」（美術教育）、中國文藝協會「榮譽文藝獎章」（美術獎）、雲林科技大學「藝術之光」獎章。
	· 展覽：「得意忘象——黃光男新世紀東方水墨」於國立國父紀念館、「黃光男大師——現代水墨畫展」於雲林科技大學、「新墨集——黃光男個展」於臺藝大心香藝廊、「水墨遇合——潘公凱、黃光男水墨雙個展」於國立國父紀念館中山畫廊。（第三十三至三十七次）
	· 出版：《與人偶語》、The Museum as Enterprise。
2007	· 六十四歲。獲國立高雄師範大學特殊卓越貢獻校友獎。
	· 展覽：「空間對話——黃光男水墨個展」於彰化建國科技大學、「新墨集韻」於臺北國際藝術村幽竹廳、「得意忘象——黃光男水墨創作展」於北京中國美術館、「新墨集」於美國阿拉斯加安克拉治表演藝術中心、「黃光男、張志民書畫聯展」於山東藝術學院美術館。（第三十八至四十二次個展）
	· 出版：《新墨集：2007黃光男作品集》、《得意忘象：黃光男水墨創作展》、《畫境與化境：繪畫美學與創作》、《博物館企業》（2011年簡體字版）、《客路相逢》、《江岸風息》。
2008	· 六十五歲。受邀參加「2008奧林匹克美術大展」。
	· 展覽：「黃光男畫展」在臺北市FREE EAST品牌概念店、「黃光男水墨畫教育特展」於國立臺灣藝術教育館、「藝象復新——黃光男水墨創作展」於國立中興大學藝術中心、「流影——黃光男現代水墨畫展」於臺北德國文化中心、「身即山川——黃光男展」於國立交通大學。（第四十三至四十七次個展）
	· 出版：《流影：黃光男現代水墨畫展》、《流動的美感》、《藝象復新：黃光男水墨創作》、《身即山川：黃光男展輯》。
2009	· 六十六歲。當選中華民國大學院校藝文中心協會第4屆理事長。
	· 展覽：「穿梭水墨時空——黃光男繪畫歷程展」於國立臺灣美術館、「墨說——黃光男現代水墨展」於首都藝術中心、「水墨凝香土地情——黃光男畫展」於土地銀行總行館前藝文走廊、「墨韻心——黃光男水墨創作展」於海洋大學藝術中心、「筆形墨象——2009黃光男現代水墨展」於上海美術館。（第四十八至五十二次個展）
	· 出版：《水墨凝香土地情：黃光男畫展》、《穿梭水墨時空：黃光男繪畫歷程展》、《筆形墨象：2009黃光男現代水墨展》、《墨說：黃光男現代水墨展》。
2010	· 六十七歲。獲日本創價大學最高榮譽獎章、第45屆中山文藝創作獎、教育部優秀教育人員。
	· 獲聘為總統府國策顧問。
	· 展覽：「寶島風情——黃光男水墨創作展」於嘉南藥理科技大學文化藝術中心、「水墨界限——黃光男繪畫個展」於雲林科技大學藝術中心、「『水墨』界限——黃光男現代水墨畫個展」於臺北最高行政法院藝文走廊、「水墨天地——黃光男畫展於新加坡總商會、韓國釜山大邱大學美術館畫展、「黃光男招待展」（韓國）。（第五十三至五十八次個展）
	· 出版：《水墨天地：黃光男畫展》、《水墨界限：黃光男當代水墨畫個展》、《黃光男招待展》、《寶島風情：黃光男水墨畫集》、《「水墨」界限：黃光男現代水墨畫個展》。
2011	· 六十八歲。自國立臺灣藝術大學退休，應聘嘉南藥理大學講座教授。
	· 展覽：「水墨界線——黃光男現代水墨畫展」於廣東美術館、「黃光男水墨畫欣賞展」於第一銀行總行大樓、「水墨東方——黃光男個展」於靜宜大學藝術中心。（第五十九至六十一次個展）
	· 出版：《詠物成金：文化、創意、產業析論》，《黃光男的藝術散步》，《鄉情．美學．藍蔭鼎》，《美術館管理》、《博物館新視覺》（簡體字版）。

2012	· 六十九歲。擔任行政院政務委員（兩年）。
	· 展覽：「大同春暉——黃光男水墨畫特展」於大同大學志生紀念館、「黃光男教授水墨畫展」於高雄市中國書畫學會會館、「臺灣是寶島——黃光男現代水墨畫展」於屏東縣政府文化處畫廊。（第六十二至六十四次個展）
	· 出版：《樓外青山：文化‧休閒‧類博物館》、《臺灣是寶島：黃光男水墨畫作品》、《顏水龍〈熱蘭遮城古堡〉》。
2013	· 七十歲。獲教育部頒發「文化獎」一等勳章。
	· 任義守大學講座教授一年五個月。
	· 展覽：「半屏山麓流墨痕——黃光男畫展」於高苑科技大學藝文中心。（第六十五次個展）
	· 出版：《美感探索》、《藝術行動：黃光男藝術評述文集》。
2014	· 七十一歲。獲聘總統府國策顧問、美和科大榮譽講座教授。
	· 展覽：「現代水墨組曲——黃光男教授畫展」，新竹市文化局梅苑畫廊。（第六十六次個展）
	· 出版：《石坡記遊》、《世紀水墨：黃光男》、《現代水墨組曲：黃光男作品集》。
2015	· 七十二歲。總統府頒發二等景星勳章、法國教育榮譽軍官勳位。
	· 擔任國立海洋大學及佛光大學講座教授。
	· 展覽：「世紀水墨——黃光男」於國父紀念館中山國家畫廊、「閱讀彩陶美學——黃光男創作藝術特展」於國立公共資訊圖書館及國立臺灣圖書館、「意象東方：黃光男水墨創作發表會」於雲端會館。（第六十七至六十九次個展）
	· 出版：《竹泉遊蹤》、《黃光男：大葉蓮花卷》、《閱讀陶彩美學》、《黃光男創作藝術特展作品集》。
2016	· 七十三歲。獲國立屏東大學105年度校友終身貢獻獎。
	· 展覽：「旅新萬里情——黃光男的文人藝術」於高雄市立美術館、「彩陶藝術——黃光男教授個展」於高雄科學工藝博物館、「光‧彩：時空舞影——黃光男個展」於心晴美術館、「水墨美學——黃光男畫展」於馬來西亞創價學會。（第七十至七十三次個展）
	· 出版：《氣韻生動：文化創業產業二十講》、《景象臺灣》。
2017	· 七十四歲。展覽：「景象臺灣——黃光男水墨畫展」於宜蘭美術館、「水墨界限——黃光男作品展」於杭州三清上藝術中心、「彩陶藝術黃光男個展」於南華大學。（第七十四至七十六次個展）
	· 出版：《彩陶藝術：黃光男個展》。
2018	· 七十五歲。獲外交部頒贈「睦誼外交獎章」。
	· 獲東方設計大學及國立屏東大學名譽博士學位。
	· 展覽：「觀物取象——黃光男畫展」於韓國寒碧園美術館。（第七十七次個展）
	· 出版：《近代美術大師的講堂》、《觀物取象：黃光男畫集》。
2019	· 七十六歲。獲文化部第14屆「文馨獎」銀獎、教育部第6屆「藝術教育貢獻獎」。
	· 擔任臺南市美術館董事長。
	· 展覽：「繼往開來——黃光男手卷水墨畫展」於國立臺灣圖書館藝文中心。（第七十八次個展）
	· 出版：《藝術開門：藝術教育十講》。
2020	· 七十七歲。出版：《斜陽外》。
	· 展覽：參加「盛放南國：臺灣美術院十周年院士大展」於臺南市美術館。
	· 《家庭美術館——美術家傳記叢書——前瞻‧文墨‧黃光男》出版。

▌感謝： 感謝黃光男教授、館長、資政、董事長授權照片、資料並協助校稿、提供建議。感謝南美館潘襎館長、羅振賢教授、黃冬富教授、林永發院長、廖仁義所長、劉俊裕教授、臺藝大人文學院提供照片，黃進龍教授、張繼文教授、臺藝大藝政所協助取得在學成績單，蔡友教授貢獻小故事，國立歷史博物館、藝術家出版社提供相關出版資料及檔案照片，史博館高以璇協助校對。感謝臺灣這片土地，孕育出許多精采豐富的藝術故事。

家庭美術館／美術家傳記叢書

前瞻‧文墨‧黃光男

廖新田／著

國家圖書館出版品預行編目資料

前瞻‧文墨‧黃光男／廖新田 著
-- 初版 -- 臺中市：國立臺灣美術館，2020.11
160面：19×26公分 （家庭美術館）

ISBN　978-986-532-141-3　（平裝）

1.黃光男　2.畫家　3.臺灣傳記

940.9933　　　　　　　　　　　　109014682

發 行 人｜梁永斐
出 版 者｜國立臺灣美術館
地　　址｜403 臺中市西區五權西路一段 2 號
電　　話｜（04）2372-3552
網　　址｜www.ntmofa.gov.tw
策　　劃｜蔡昭儀、何政廣
審查委員｜巴　東、王耀庭、白適銘、石瑞仁、吳超然、周芳美
　　　　　｜林保堯、梅丁衍、莊育振、陳貺怡、曾少千、黃冬富
　　　　　｜黃海鳴、楊永源、廖新田、潘　襎、謝里法、謝東山
執　　行｜林振莖
編輯製作｜藝術家出版社
　　　　　｜臺北市金山南路（藝術家路）二段 165 號 6 樓
　　　　　｜電話：（02）2388-6715‧2388-6716
　　　　　｜傳真：（02）2396-5708
編輯顧問｜謝里法、黃光男、林柏亭
總 編 輯｜何政廣
編務總監｜王庭玫
數位後製總監｜陳奕愷
數位藝術製作｜林芸瞳
文圖編採｜洪婉馨、周亞澄、蔣嘉惠
美術編輯｜吳心如、王孝嫄、張娟如、廖婉君、郭秀佩、柯美麗
行銷總監｜黃淑瑛
行政經理｜陳慧蘭
企劃專員｜徐曼淳、朱惠慈

總 經 銷｜時報文化出版企業股份有限公司
　　　　　｜桃園市龜山區萬壽路二段 351 號
電　　話｜（02）2306-6842

製版印刷｜欣佑彩色製版印刷股份有限公司
裝　　訂｜聿成裝訂股份有限公司

初　　版｜2020 年 11 月
定　　價｜新臺幣 600 元

統一編號 GPN　1010901441
ISBN　978-986-532-141-3

法律顧問　蕭雄淋
版權所有，未經許可禁止翻印或轉載
行政院新聞局出版事業登記證局版臺業字第 1749 號